U0021963

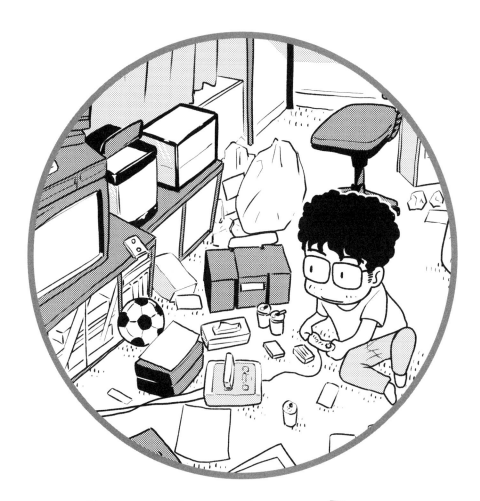

先生白書 ★新裝版★

SENSEI HAKUSHO

味野久仁和——著

簡捷——譯

PRESENTED BY KUNIO AJINO

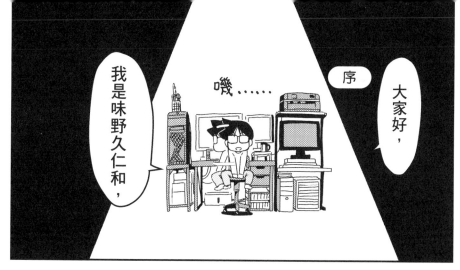

序

大家好，

我是味野久仁和，

職業是漫畫助手。

就碰上了現在非常有名的漫畫家。

我第一次擔任助手，

其實…

噓，偷偷告訴各位……

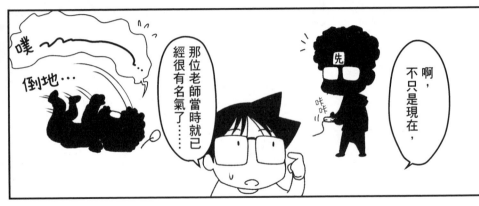

啊，不只是現在，

那位老師當時就已經很有名氣了……

噗……

倒地…

先

咔咔

總之，現在開始……

咔沙…

自從我幫忙繪製的那部作品開始連載，老師瞬間就紅了起來……

嗯，所以……

咔咔…

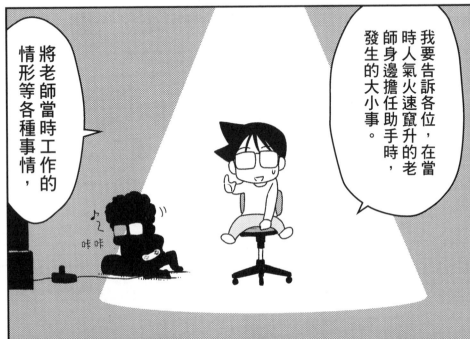

我要告訴各位，在當時人氣火速竄升的老師身邊擔任助手時，發生的大小事。

將老師當時工作的情形等各種事情，

♪咔咔

—在記憶所及的範圍內，盡可能畫出來。

咔咔咔

在那位老師的工作室幫忙……

啊

咔咔咔

幫忙畫原稿的時候，

呼——

噢……

咚咚……

嘿咻……

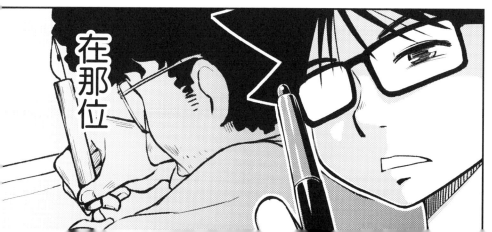

在那位

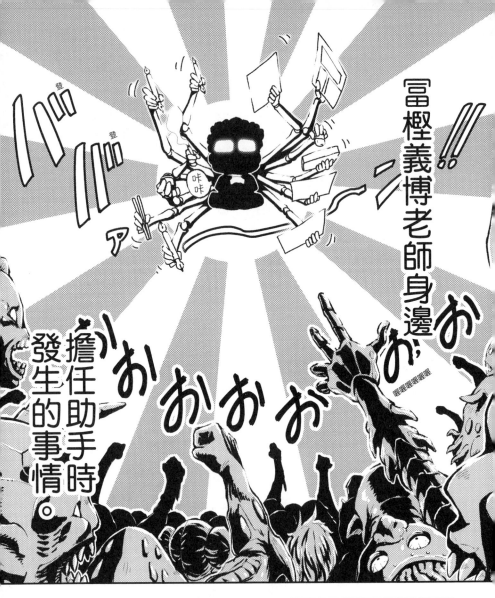

冨樫義博老師身邊，擔任助手時發生的事情。

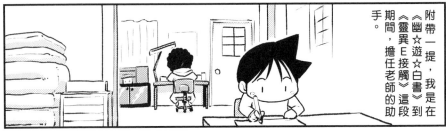

附帶一提，我是在《幽☆遊☆白書》到《靈異Ｅ接觸》這段期間，擔任老師的助手。

呼

SENSEI HAKUSHO
PRESENTED BY
KUNIO AJINO

SENSEI HAKUSHO CONTENTS

先生白書
SENSEI HAKUSHO

第一章

冨樫老師的工作室

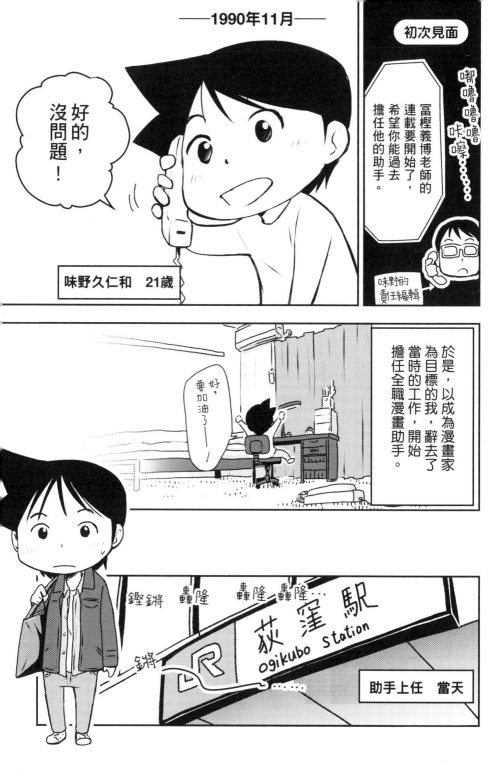

冨樫老師不知道是怎麼樣的人？希望是位親切的老師……

叫一 叫叫一

轟隆隆隆...

鏗鏘 鏗鏘 鏗鏘 鏗鏘...

叮鈴 叮鈴...

請問，

是味野先生嗎？

是的！

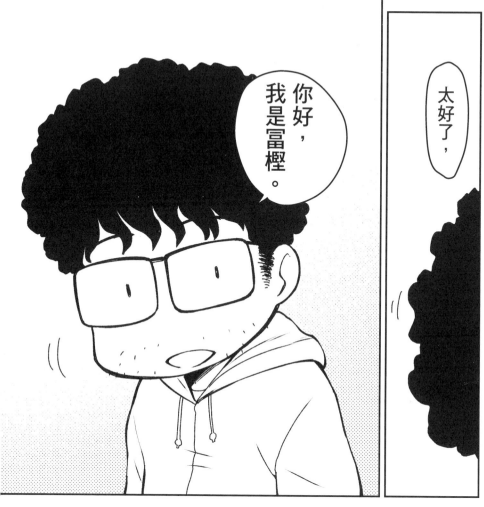

太好了，

你好，我是富樫。

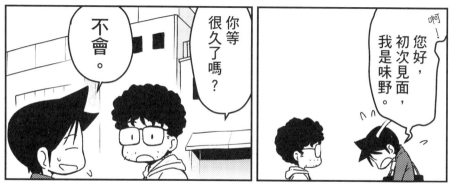

啊！
您好，初次見面，我是味野。

你等很久了嗎？

不會。

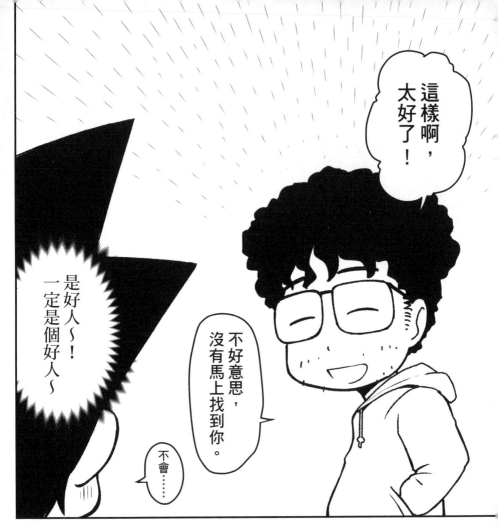

這樣啊，太好了！

是好人～！一定是個好人～

不好意思，沒有馬上找到你。

不會……

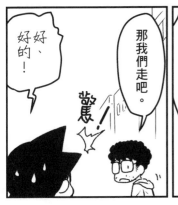

好、好的！

那我們走吧。

驚！

請……請您多多指教……

害羞怕生狀態

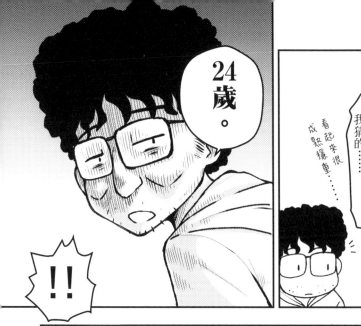

那、那個，老、老師您……今年貴庚？

大概30歲左右？我猜的……

看起來很成熟穩重……

24歲。

!!

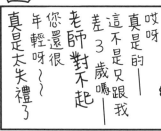

對不起
非常抱歉
不好意思

真是抱歉
哎呀真是的——
這不是只跟我差3歲嗎——
老師對不起
您還很年輕呀～～
真是太失禮了

撲通撲通撲通……

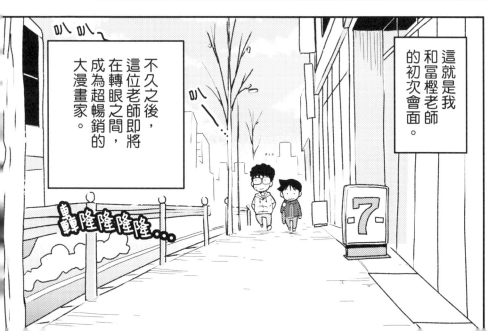

這就是我和富樫老師的初次會面。

不久之後，這位老師即將在轉眼之間，成為超暢銷的大漫畫家。

叩叩

轟隆隆隆隆……

7

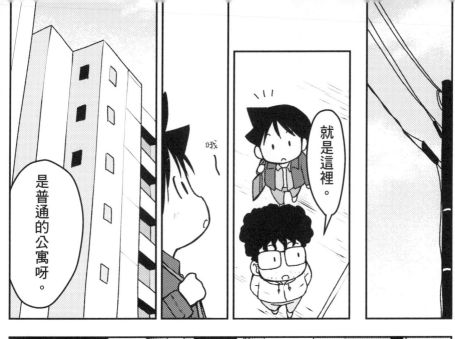

就是這裡。

哦～

是普通的公寓呀。

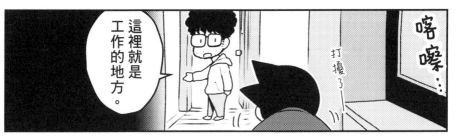

這裡就是工作的地方。

打擾了…

喀嚓…

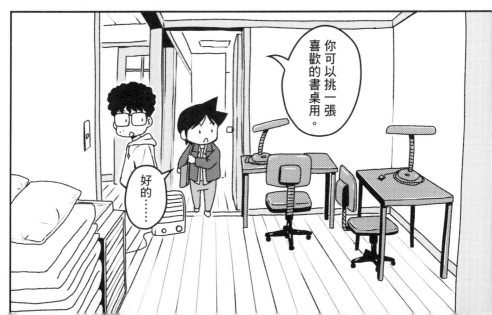

你可以挑一張喜歡的書桌用。

好的……

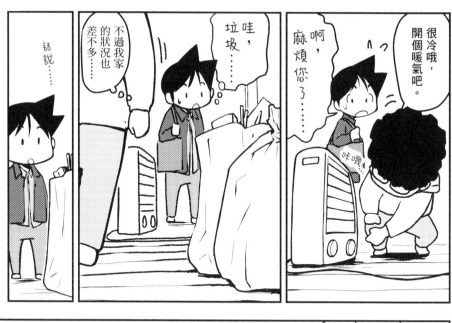

話說……

不過我家的狀況也差不多……

垃圾……

哇，

啊，麻煩您了……

很冷哦，開個暖氣吧。

咔嚓……

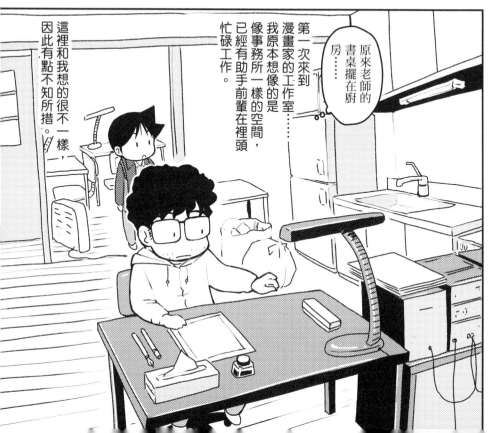

原來老師的書桌擺在廚房

第一次來到漫畫家的工作室……我原本想像的是像事務所一樣的空間，已經有助手前輩在裡頭忙碌工作。

這裡和我想的很不一樣，因此有點不知所措。

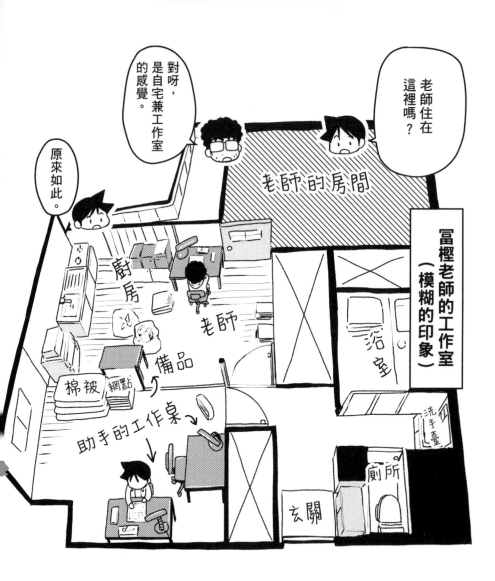

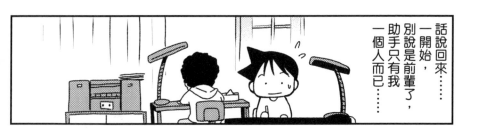

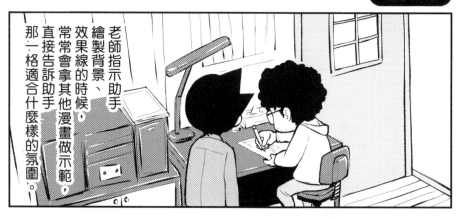

老師指示助手繪製背景、效果線的時候，常常會拿其他漫畫做示範，直接告訴助手那二格適合什麼樣的氛圍。

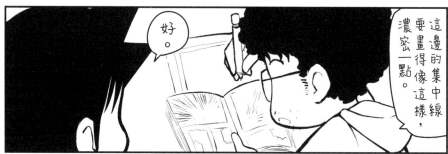

好。

這邊的集中線，要畫得像這樣，濃密一點。

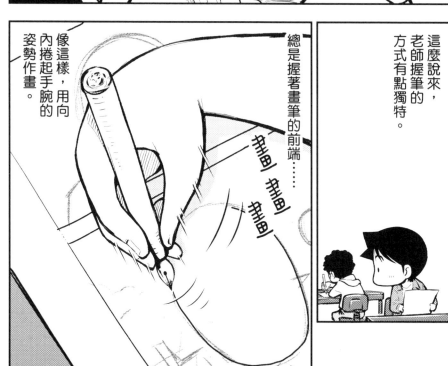

像這樣，用向內捲起手腕的姿勢作畫。

總是握著畫筆的前端……

書畫 書畫 書畫

這麼說來，老師握筆的方式有點獨特。

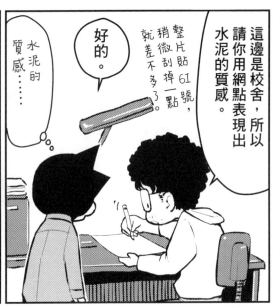

這邊是校舍，所以請你用網點表現出水泥的質感。

好的。

整片貼61號，稍微刮掉一點，就差不多了。

水泥的質感……

刮刮

質感……

刮刮

沙沙沙

水泥……粗糙感？

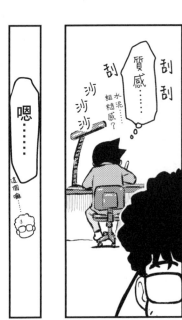

嗯……

這圈嘛……

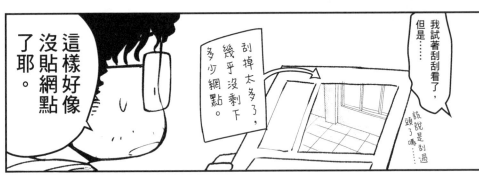

這樣好像沒貼網點了耶。

刮掉太多了，幾乎沒剩下多少網點。

我試著刮刮看了，但是……該說是刮過頭了嗎……

對、對不起……！

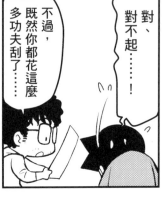

不過，既然你都花這麼多功夫刮了……

這樣也不差，我們就直接採用吧！

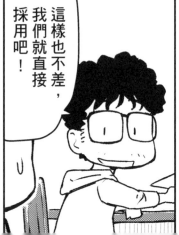

那接下來，請處理這個……

好的……

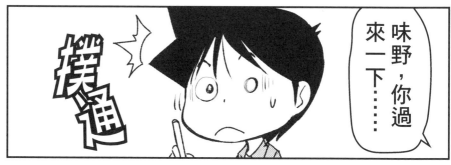

味野，你過來一下……

撲通

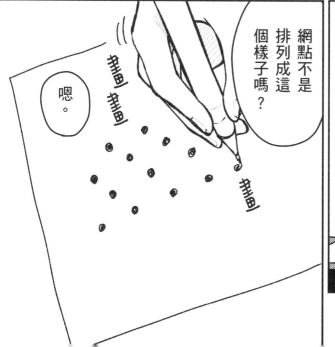

網點不是排列成這個樣子嗎？

嗯。

關於網點的刮法啊，

是！

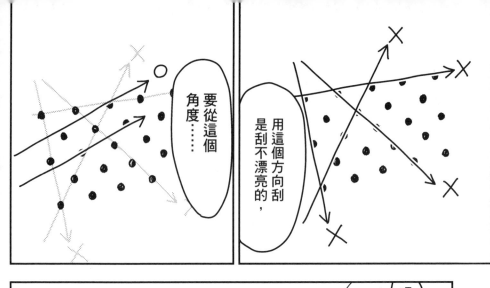

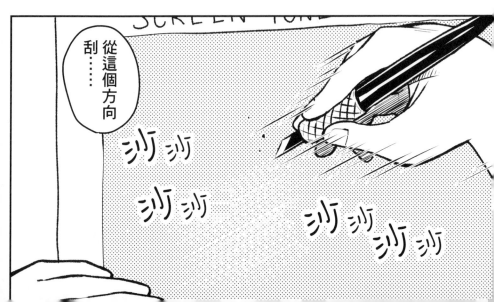

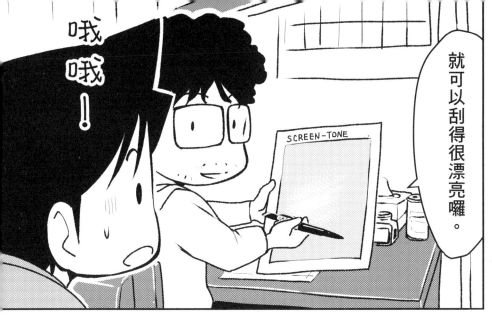

哦哦！

就可以刮得很漂亮囉。

SCREEN-TONE

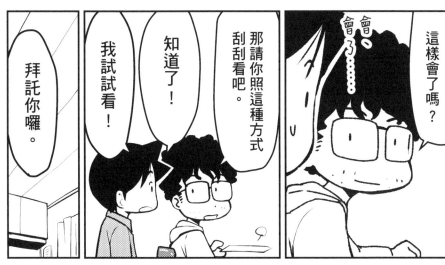

拜託你囉。

我試試看！

知道了！

那請你照這種方式刮刮看吧。

這樣會了嗎？

會了⋯⋯會了⋯⋯

就像這樣，我每天持續向老師學習漫畫技巧，在助手之路上努力精進。

沙沙沙沙沙

先生白書
SENSEI HAKUSHO

就算犯了錯

嚇！

糟糕！！

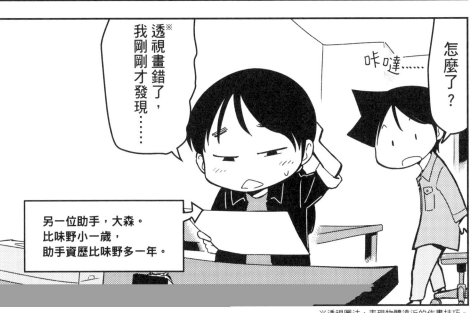

怎麼了？

咔噠……

※透視畫錯了，我剛剛才發現……

另一位助手，大森。
比味野小一歲，
助手資歷比味野多一年。

※透視圖法，表現物體遠近的作畫技巧。

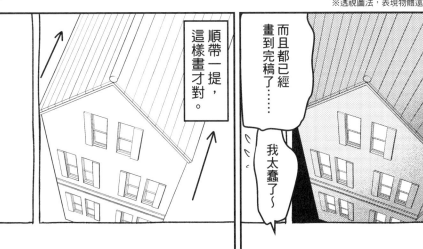

咦！？

而且都已經畫到完稿了……

我太蠢了～

順帶一提，這樣畫才對。

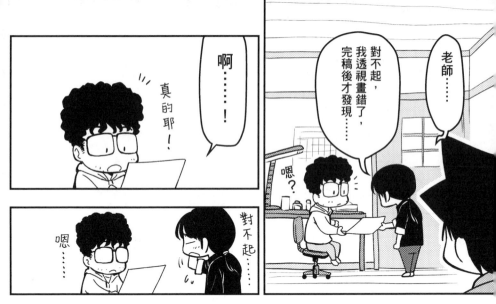

啊⋯⋯！

真的耶！

嗯⋯⋯

對不起⋯⋯

老師⋯⋯

對不起，我透視畫錯了，完稿後才發現⋯⋯

嗯？

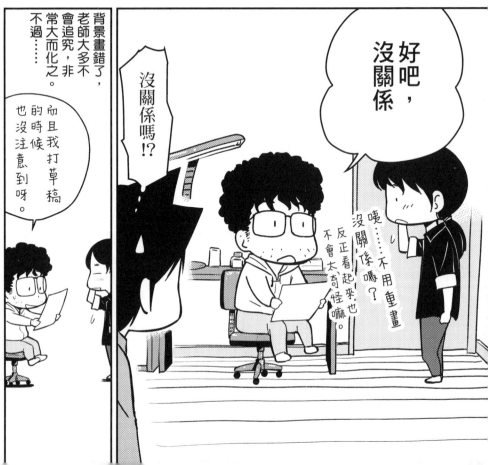

好吧，沒關係

沒關係嗎！？

咦⋯⋯不用重畫？沒關係嗎？反正看起來也不會太奇怪嘛。

背景畫錯了，老師大多不會追究，非常大而化之。不過⋯⋯

而且我打草稿的時候也沒注意到呀。

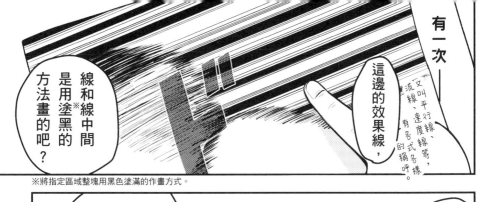

有一次——

這邊的效果線，又叫平行線、速度線、流線等，有各式各樣的稱呼。

線和線中間是用塗黑的※方法畫的吧？

※將指定區域整塊用黑色塗滿的作畫方式。

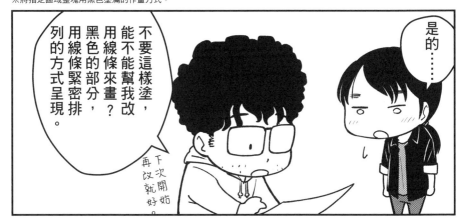

是的……

不要這樣塗，能不能幫我改用線條來畫？黑色的部分，用線條緊密排列的方式呈現。

下次開始再改就好。

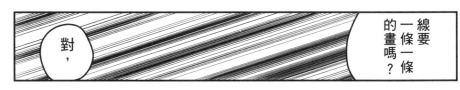

線要一條一條的畫嗎？

對，

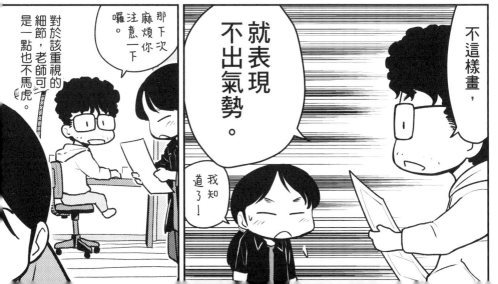

不這樣畫，

就表現不出氣勢。

我知道了！

那下次麻煩你注意一下囉。

對於該重視的細節，老師可是一點也不馬虎。

先生白書
SENSEI HAKUSHO

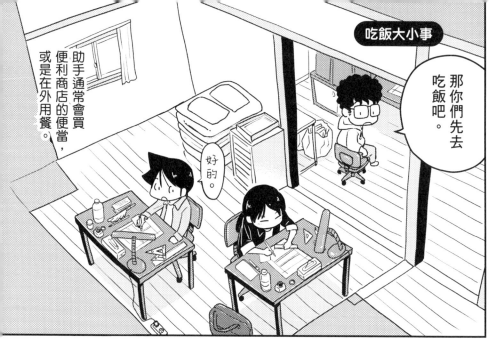

吃飯大小事

那你們先去吃飯吧。

好的。

助手通常會買便利商店的便當，或是在外用餐。

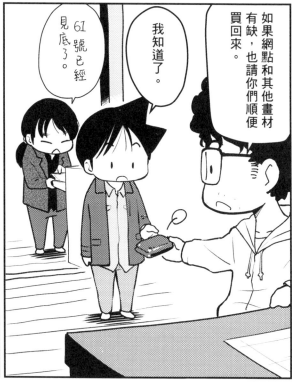

如果網點和其他畫材有缺，也請你們順便買回來。

我知道了。

61號已經見底了。

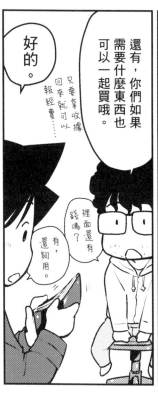

還有，你們如果需要什麼東西也可以一起買哦。

只要拿收據回來就可以報經費⋯⋯

好的。

裡面還有錢嗎？

有，還夠用。

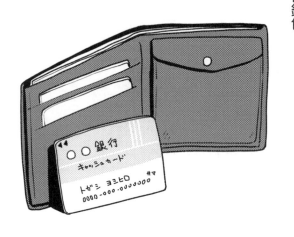

一開始那陣子出門採買時，老師交給我們的這個錢包，

裡面還放了自己的現金卡等等……完全是老師的私人物品。

○○銀行
キャッシュカード
トガシ ヨシヒロ サマ
0000-000-0000000

表示老師很信任我們？

只是神經大條而已吧。

嘁

另一方面，老師吃的……

鈴鈴
叮叮
謝謝光臨
呼

呼

大多是我們買回去的便利商店便當或飯糰，

另外，我們也常常託我們買罐裝咖啡。

出門吃飯之餘，順便採買畫材。

啊，找零20圓～

○○文房具店

在定食屋吃飽飯後，也會自認體貼的，順便幫老師外帶一份回去。

偶爾我們也會想「老師總是吃便利商店便當，對身體不太好吧」，

幫老師點什麼好呢—!?

對了，請給我收據。

啊，好。

拍頭是？

空白就好……

謝謝老師！

不會。

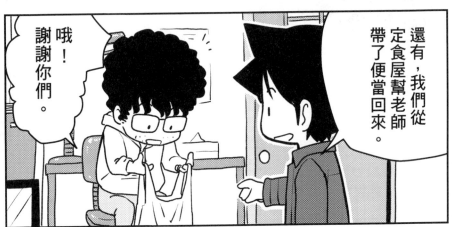

還有，我們從定食屋幫老師帶了便當回來。

哦！謝謝你們。

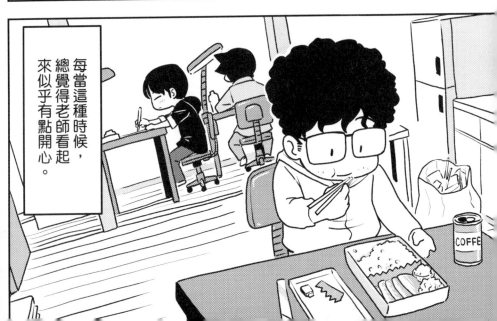

每當這種時候，總覺得老師看起來似乎有點開心。

COFFE

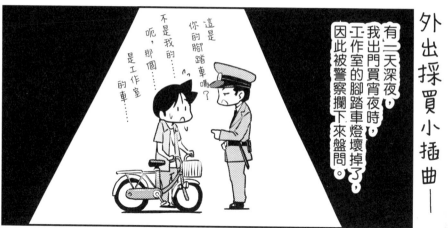

外出採買小插曲——

有二天深夜，我出門買宵夜時，工作室的腳踏車燈壞掉了，因此被警察攔下來盤問。

這是你的腳踏車嗎？

不是我的……呃，那個……是工作室的車……

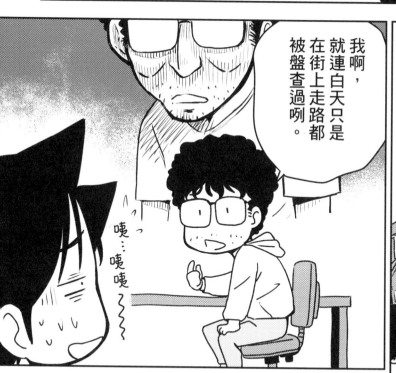

我啊，就連白天只是在街上走路都被盤查過咧。

咦…咦咦

——把這件事告訴老師之後。

真失禮！

先生白書
SENSEI HAKUSHO

有一天，我到了工作室──

早……

老師卻……

咦？

老……

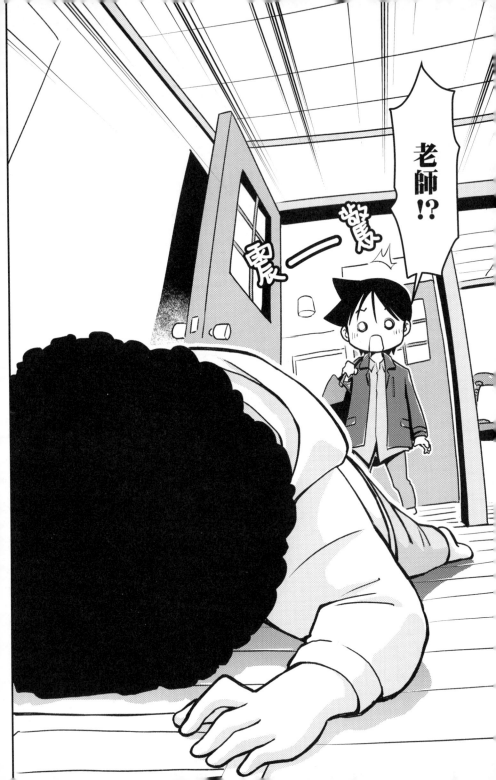

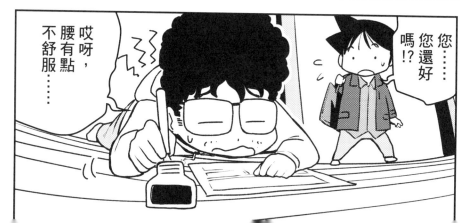

貼了熱熱的會比較舒服。

就是有加溫效果的貼布。

溫感貼布……溫感？

所以啊，採買的時候，幫我買個溫感貼布。

我知道了！

外面有賣這種貼布，採買的時候麻煩你了。

在這樣的狀態下還必須繼續作畫，我除了感嘆職業漫畫家真是辛苦之外，也感受到老師強烈的責任感。

沙沙沙

唔……

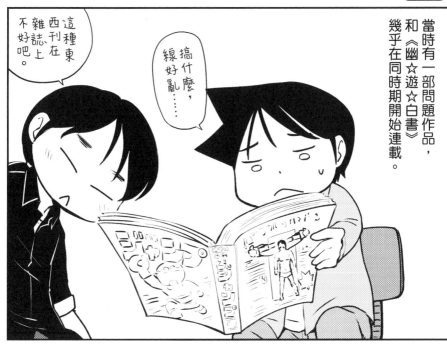

當時有一部問題作品，和《幽☆遊☆白書》幾乎在同時期開始連載。

不好吧。
雜誌上。
西刊在
這種東

搞什麼，線好亂……

那部作品的標題叫做《珍遊記》。

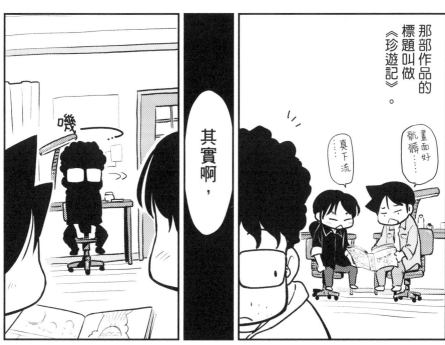

嘰

其實啊，

畫面好骯髒……
真下流

41

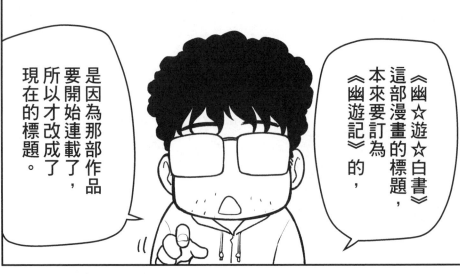

《幽☆遊☆白書》這部漫畫的標題，本來要訂為《幽遊記》的，

是因為那部作品要開始連載了，所以才改成了現在的標題。

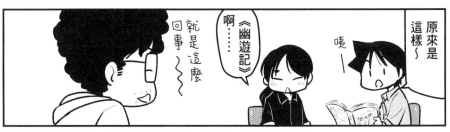

原來是這樣～

嘰—

《幽遊記》啊

就是這麼回事～

不過這個畫得還真糟糕……

不是可以刊在JUMP上的等級了……

‧‧‧‧‧‧ ‧‧‧‧‧‧

哈哈哈哈哈

戳中笑點了！！

雖然嘴上批評成這樣……

附錄 「線」

這線還真亂……

說到描線，你有辦法一次就把角色的線描完嗎？

我會用粗線一口氣畫完，所以還算可以……

這樣啊，

我可能還不習慣沾水筆，沒辦法一次描完……

先跟你們說，我畫的線不平整——

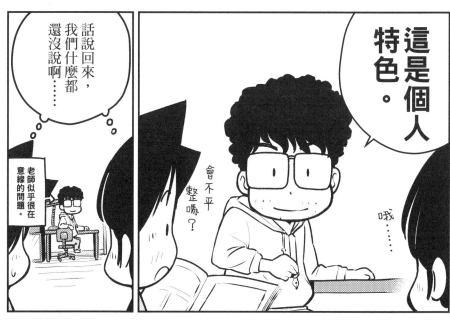

這是個人特色。

會不平整嗎？

哦……

話說回來，我們什麼都還沒說啊……

老師似乎很在意線的問題。

先生白書

SENSEI HAKUSHO

除了味野和大森兩個人之外，有時候會出現另一位助手來幫忙。

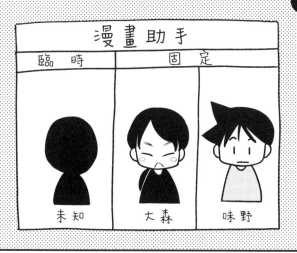

漫畫助手		
臨時	固定	
未知	大森	味野

這些臨時助手是由老師的責任編輯派過來的，幾乎清一色都是初學者。

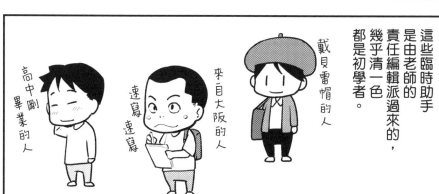

戴貝雷帽的人

來自大阪的人

速寫速寫

高中剛畢業的人

這禮拜也有人要來幫忙，

等他到了，麻煩你們去車站接一下。

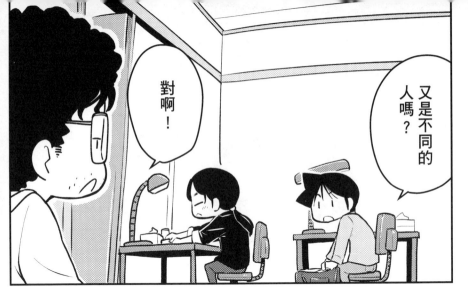

對啊！

又是不同的人嗎？

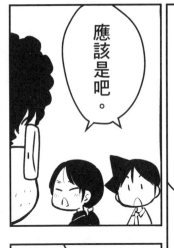

應該是吧。

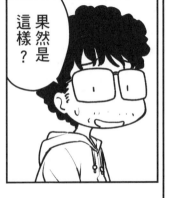

果然是這樣？

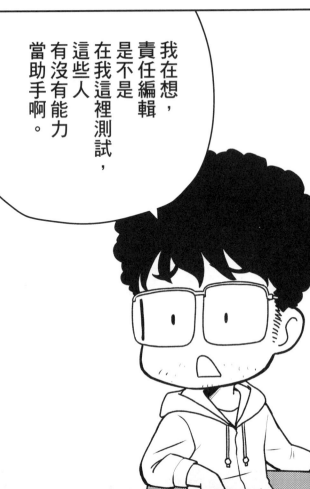

我在想，責任編輯是不是在我這裡測試，這些人有沒有能力當助手啊。

畢竟我們也不缺人手啊……

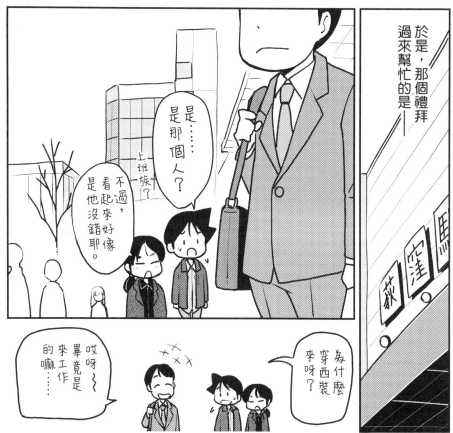

於是，那個禮拜過來幫忙的是——

是……是那個人？

上班族？

不過，看起來好像是他沒錯耶。

為什麼穿西裝來呀？

哎呀～畢竟是來工作的嘛……

荻窪馬

先生白書

作品大賣……

那是《幽☆遊☆白書》順利連載，人氣也節節高升的時候——

啊。

您辛苦了。

你們好，

大家辛苦了。

有沒有在畫自己的分鏡啊？

老師的責任編輯

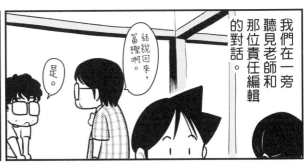

我們在一旁聽見老師和那位責任編輯的對話。

話說回來，冨樫啊。

是。

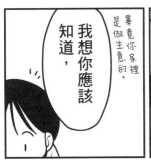

畢竟你家裡是做生意的，

我想你應該知道，

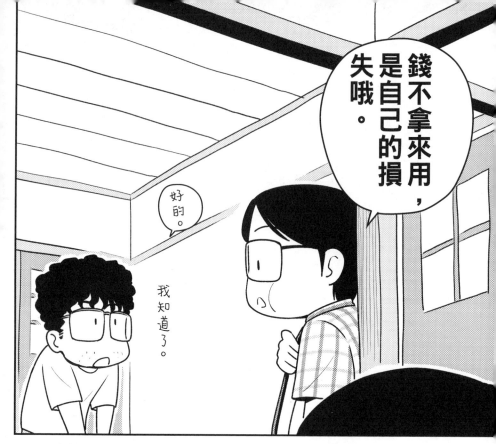

錢，不拿來用，是自己的損失哦。

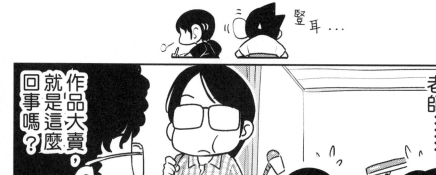

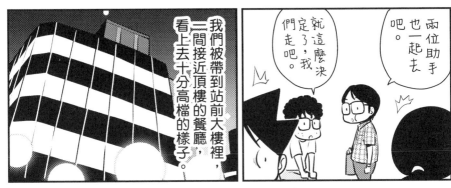

這麼說來，雖然這是老師的第一位責任編輯，所以這麼稱呼也是理所當然，

不過直呼老師的姓，又以「你」相稱，現在想來總覺得有點新鮮。

那接下來呢，你要一起吃個飯嗎？

好啊。

兩位助手也一起去吧。

就這麼決定了，我們走吧。

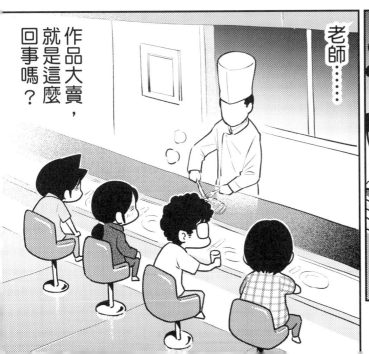

我們被帶到站前大樓裡，一間接近頂樓的餐廳，看上去十分高檔的樣子。

作品大賣，就是這麼回事嗎？

老師……

ジュー

カチャ カチャ カチャ…

咔鏘咔鏘

先生白書
SENSEI HAKUSHO

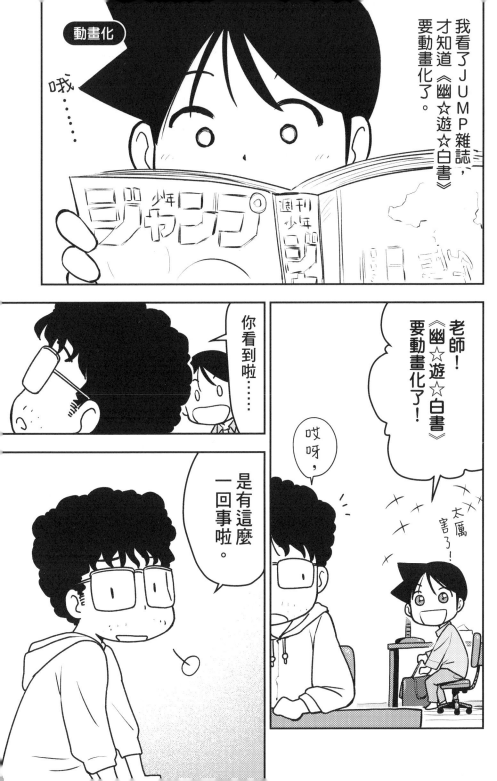

老師這麼說著，
看起來並不是
特別高興，
但是卻也沒有
特別不悅。

也許有一點點
不好意思，
不過除此之外，
態度一如往常。

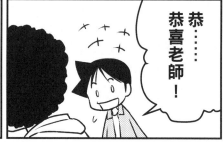

恭……
恭喜老師！

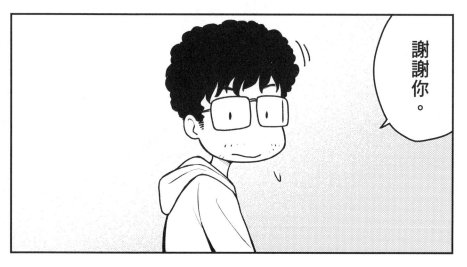

謝謝你。

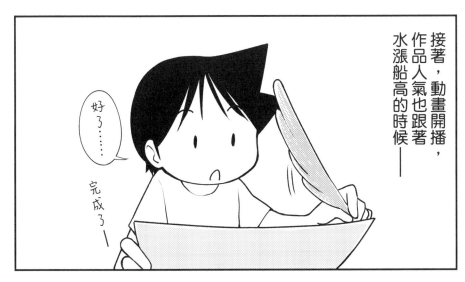

接著，動畫開播，
作品人氣也跟著
水漲船高的時候——

好了……

完成了——

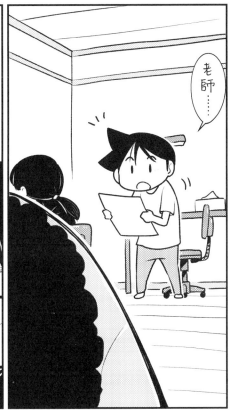

老師……

請看，

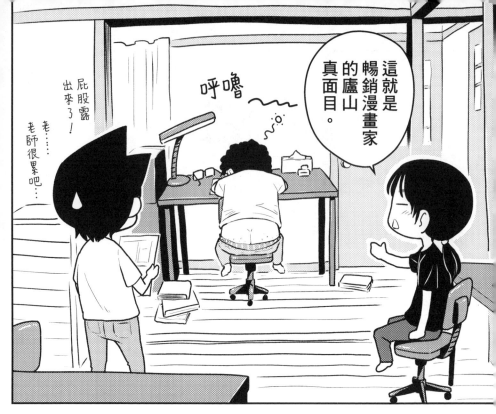

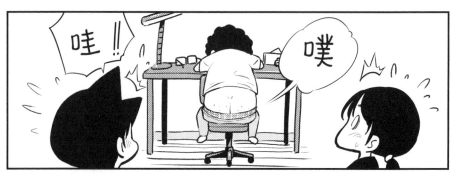

之後又過了一陣子——

我看動畫的時候，發現有些地方和原作有出入。

……

咦？

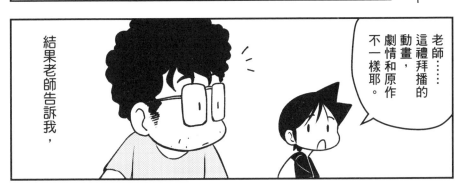

老師……這禮拜播的動畫，劇情和原作不一樣耶。

結果老師告訴我，

沒關係，

我認為動畫和原作是彼此獨立的作品。

老師面對動畫的態度，果真超然冷靜。

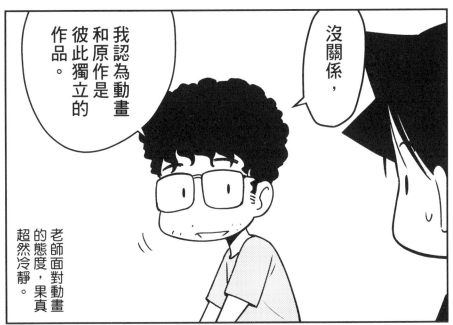

先生白書
SENSEI HAKUSHO

第二章　製作現場幕後花絮

搬家①

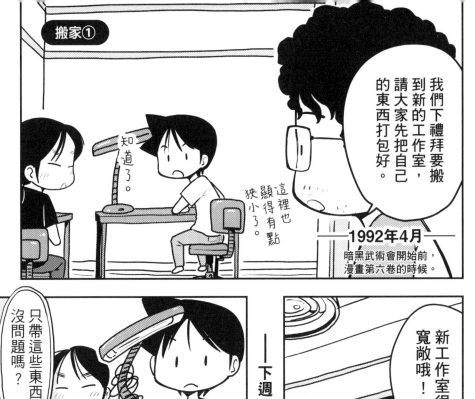

我們下禮拜要搬到新的工作室，請大家先把自己的東西打包好。

知道了。

這裡也顯得有點狹小了。

1992年4月

暗黑武術會開始前，漫畫第六卷的時候。

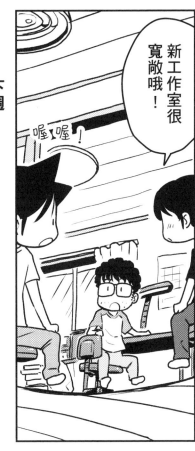

新工作室很寬敞哦！

喔～喔！

——下週——

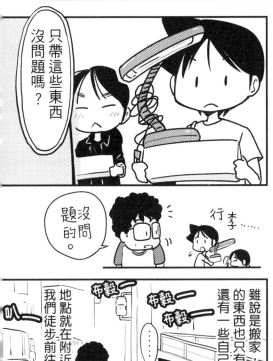

只帶這些東西沒問題嗎？

沒問題的。

行李……

叭——

布穀——
布穀——
布穀——
……

雖說是搬家，但我們帶去的東西也只有檯燈、網點，還有一些自己的行李而已——

地點就在附近，所以我們徒步前往新工作室。

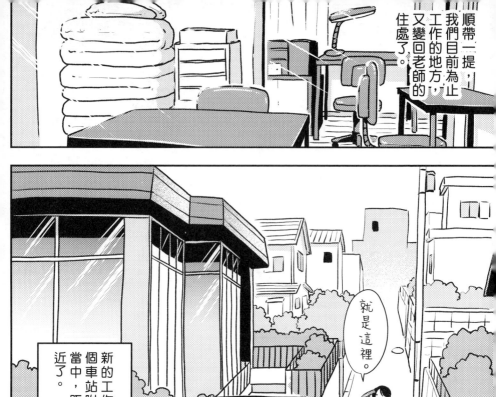

順帶一提，我們目前為止工作的地方，又變回老師的住處了。

就是這裡。

新的工作室位於同一個車站附近的住宅區當中，距離車站又更近了。

那是一棟看起來很適合當作事務所或是店鋪的建築——

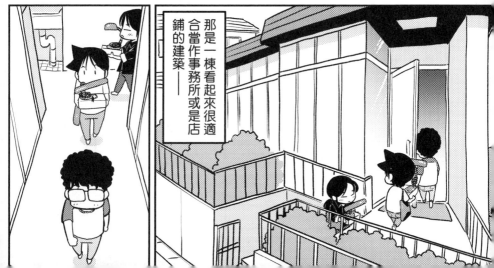

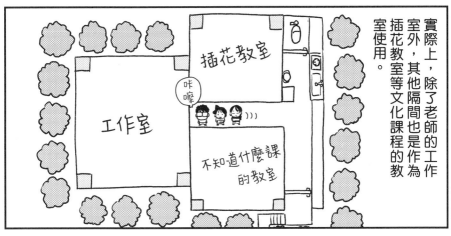

實際上，除了老師的工作室外，其他隔間也是作為插花教室等文化課程的教室使用。

插花教室

工作室

咔嚓

不知道什麼課的教室

喔喔…

好寬敞!!

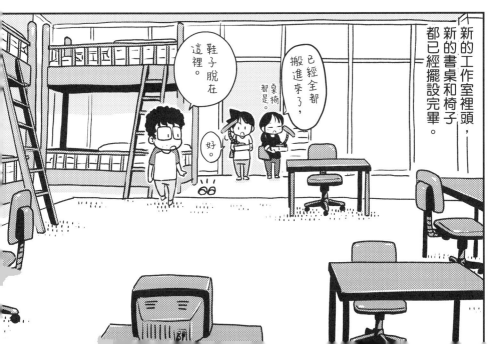

新的工作室裡頭，新的書桌和椅子都已經擺設完畢。

鞋子脫在這裡。

已經全都搬進來了，桌椅都是。

好。

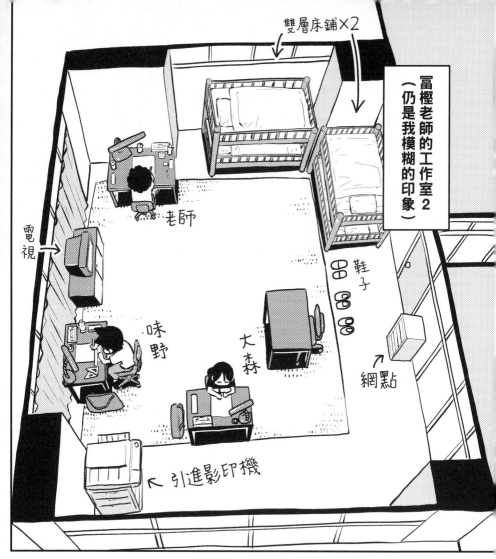

雙層床鋪×2

冨樫老師的工作室2
（仍是我模糊的印象）

老師

電視

味野

大森

鞋子

網點

← 引進影印機

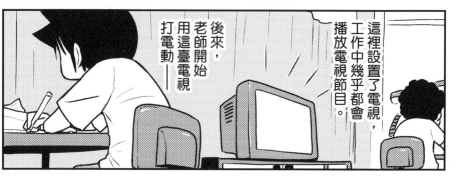

這裡設置了電視，工作中幾乎都會播放電視節目。

後來，老師開始用這臺電視打電動——

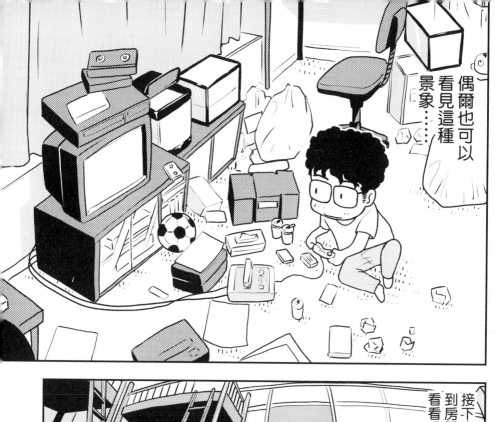

偶爾也可以看見這種景象……

接下來，到房間外面看看吧。

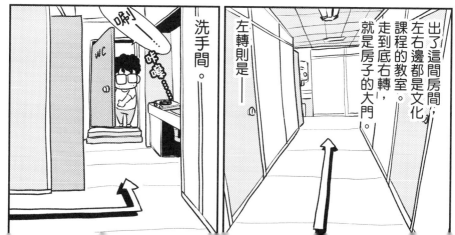

出了這間房間，左右邊都是文化課程的教室。走到底右轉，就是房子的大門。

左轉則是——

洗手間。

WC

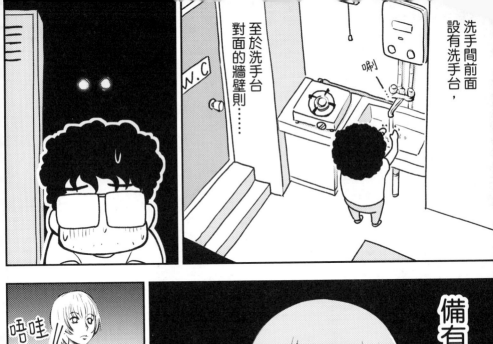

洗手間前面設有洗手台，

唰

至於洗手台對面的牆壁則⋯⋯

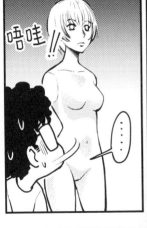

唔哇！！

新的工作室就是這麼個有趣的地方。

它一定在看我⋯⋯

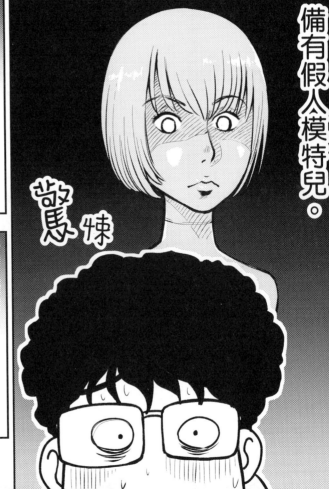

備有假人模特兒。

驚悚

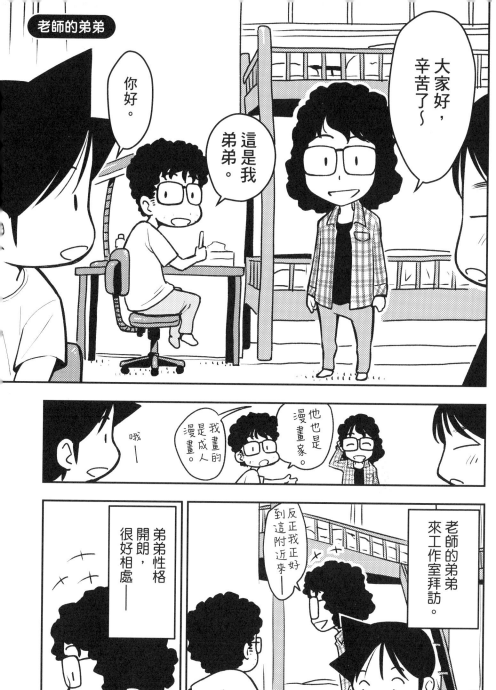

老師的弟弟

大家好，辛苦了～

你好。

這是我弟弟。

他也是漫畫家。

哦——

我畫的是成人漫畫。

老師的弟弟來工作室拜訪。

反正我正好到這附近來——

弟弟性格開朗，很好相處——

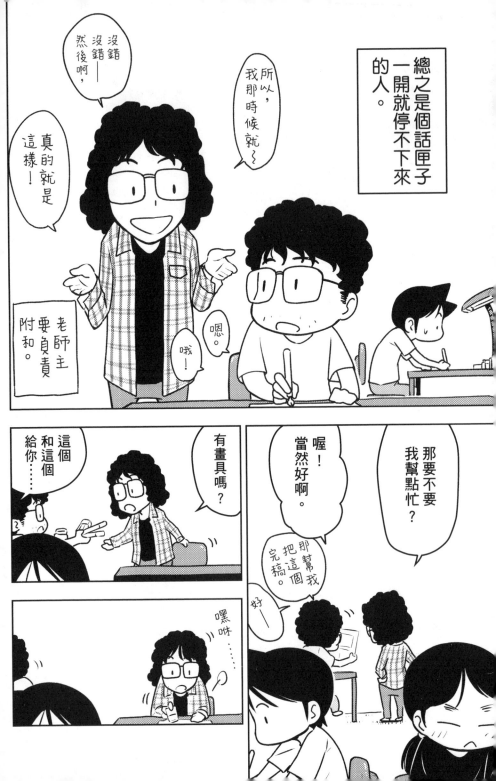

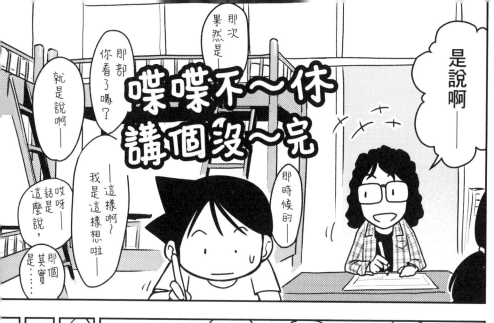

喋喋不～休
講個沒～完

是說啊——

那次果然是——

那部你看了嗎？

就是說啊——

那時候的

哎呀這是麼說，那個其實……

話是這麼說，

——這樣啊～我是這樣想啦——

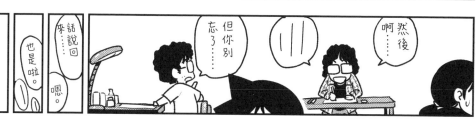

也是啦。

來話說回……嗯。

但你別忘了……

啊……然後

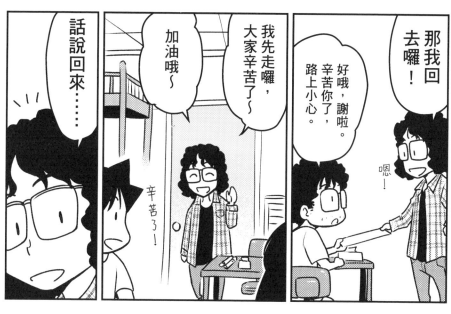

話說回來……

加油哦～

我先走囉，大家辛苦了～

好哦，謝啦。辛苦你了，路上小心。

那我回去囉！

辛苦了！

嗯！

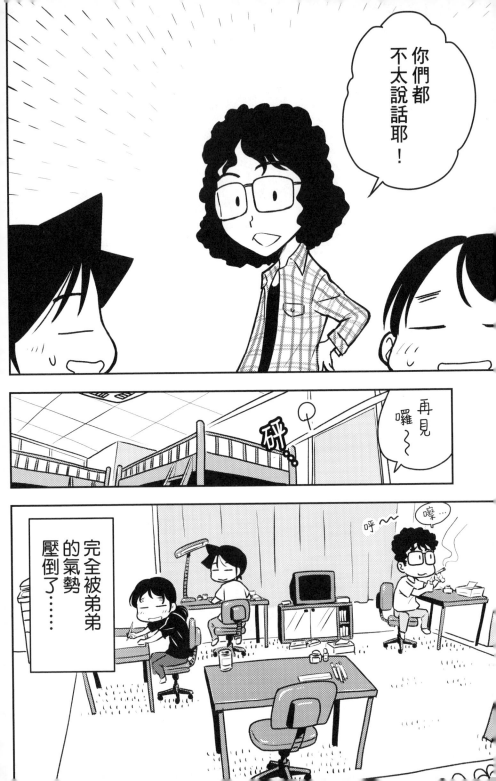

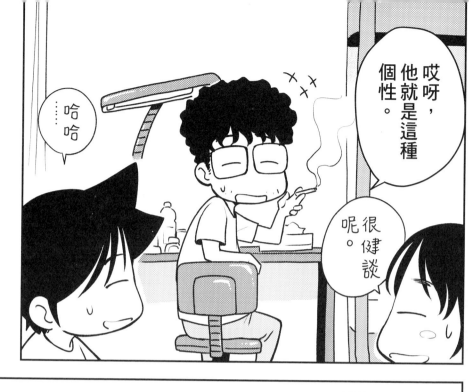

……哈哈

哎呀，他就是這種個性。

很健談呢。

老師這麼說著，臉上帶著柔和的表情，身為兄長的溫柔表露無遺。

先生白書
SENSEI HAKUSHO

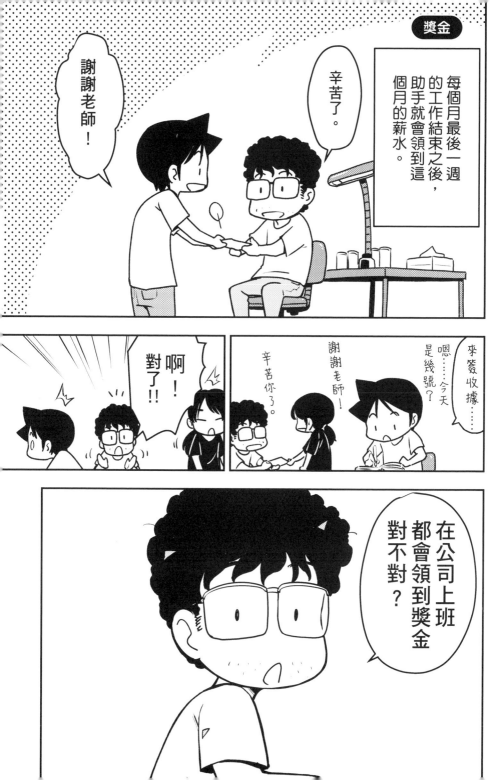

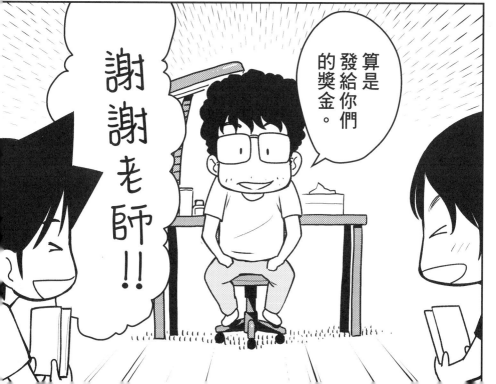

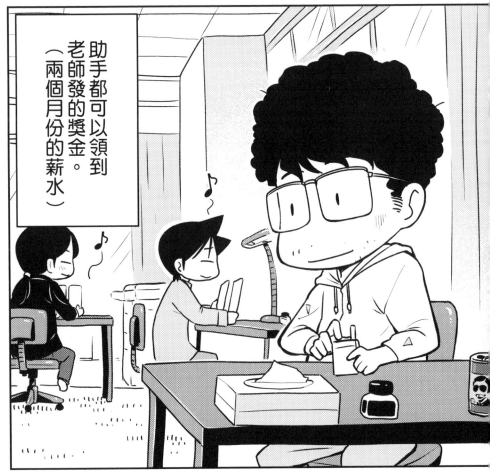

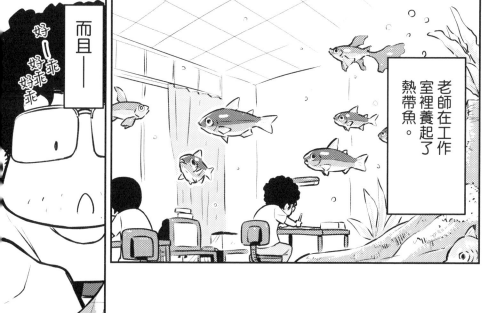

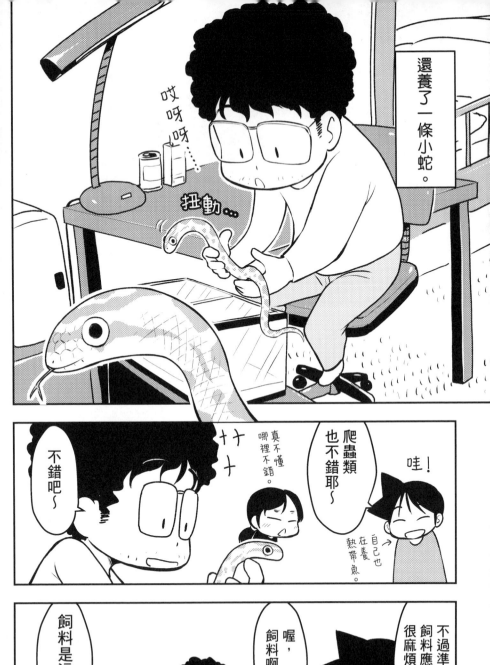

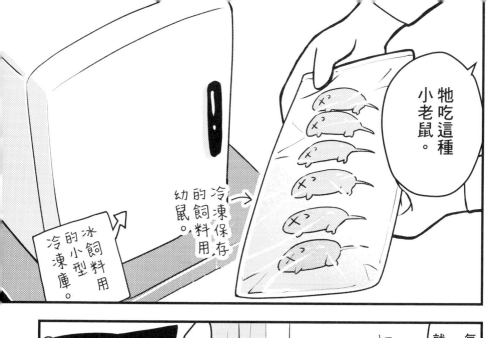

牠吃這種小老鼠。

←冷凍保存的飼料用幼鼠。

冰飼料用的小型冷凍庫。

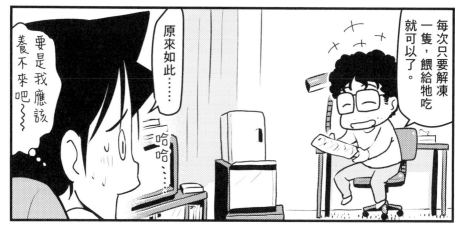

每次只要解凍一隻，餵給牠吃就可以了。

原來如此……

哈哈

要是我應該養不來吧～～

之後某一週，助手上工的第一天。

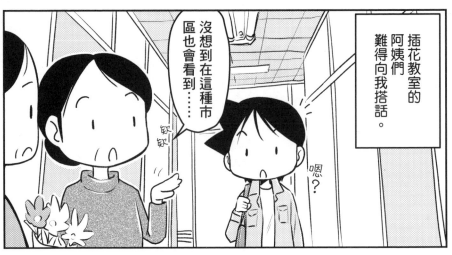

插花教室的阿姨們難得向我搭話。

嗯？

沒想到在這種市區也會看到……

敘敘

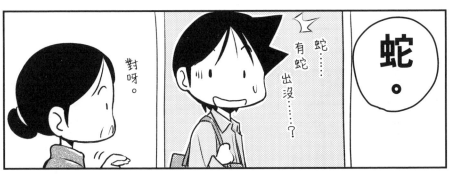

對呀。

蛇……有蛇出沒……？

蛇。

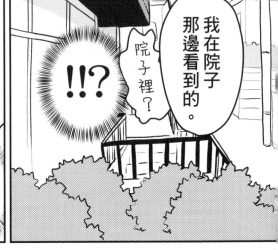

院子裡？

我在院子那邊看到的。

!!?

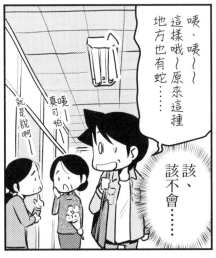

就是說啊～

真可怕

咦～

咦、咦～這樣哦～原來這種地方也有蛇……

該、該不會……

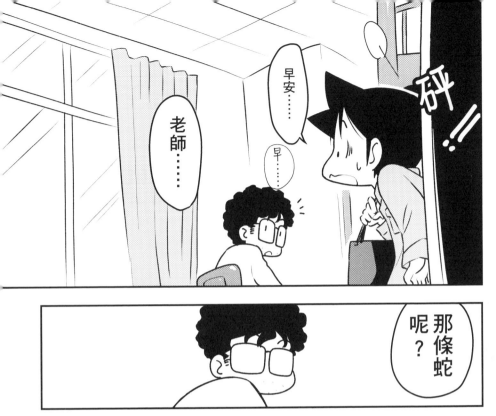

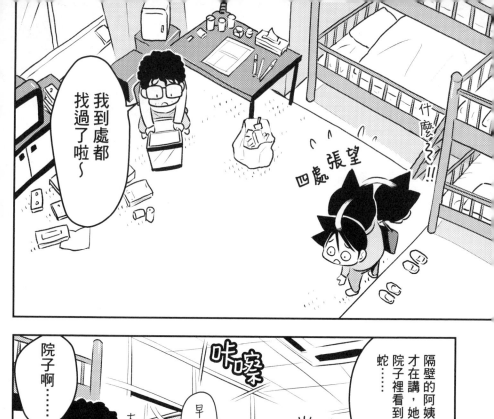

我到處都找過了啦～

什麼～！！

四處張望

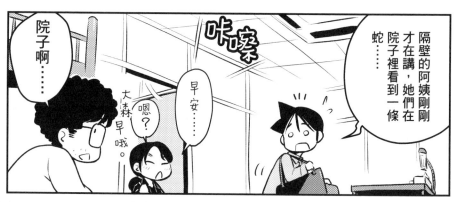

隔壁的阿姨剛剛才在講，她們在院子裡看到一條蛇……

咔嚓

院子啊……

大森早哦。

早安……

嗯？

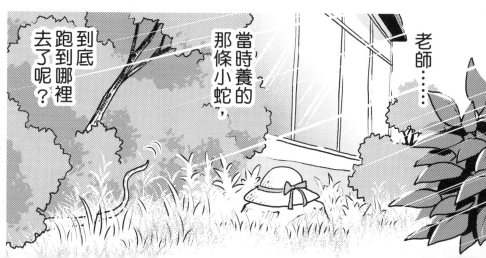

老師……

當時養的那條小蛇，

到底跑到哪裡去了呢？

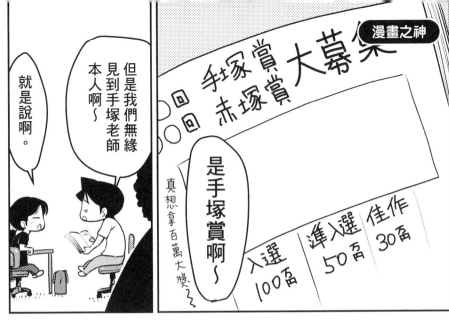

漫畫之神

第1回 手塚賞 赤塚賞大募集

是手塚賞啊～

真想拿百萬大獎～

入選	準入選	佳作
100萬	50萬	30萬

但是我們無緣見到手塚老師本人啊～

見到手塚老師本人啊～

就是說啊。

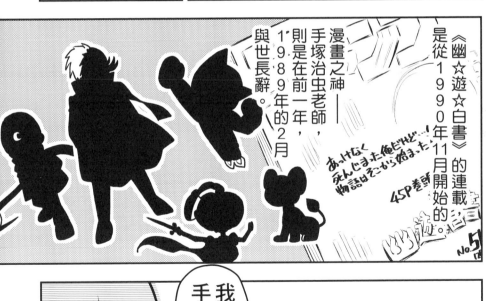

《幽☆遊☆白書》的連載是從1990年11月開始的。

漫畫之神——手塚治虫老師，則是在前一年，1989年的2月與世長辭。

あっけなく死んじまた俺だけど…！物語はそこから始まった

45P卷頭

No.51

幽☆遊☆白書

我見過手塚老師哦。

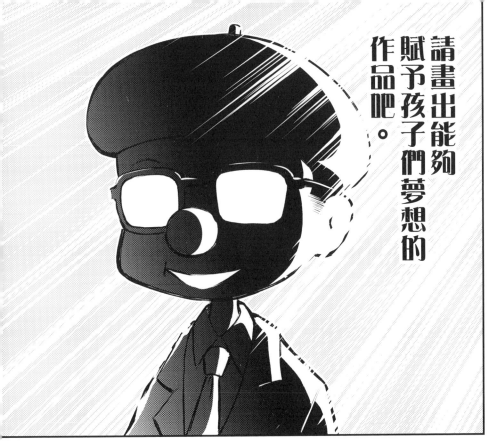

請畫出能夠賦予孩子們夢想的作品吧。

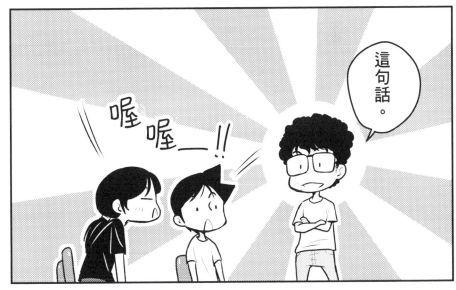

這句話。

喔喔――‼

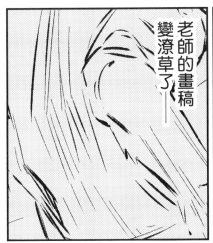

啊⋯⋯

老師的畫稿變潦草了──

老師的線原本是那麼乾淨整齊──

肯定也很喜歡細心貼網點，但現在卻──

沙沙 沙沙 沙沙

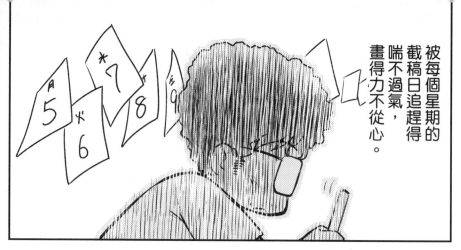

被每個星期的截稿日追趕得喘不過氣，畫得力不從心。

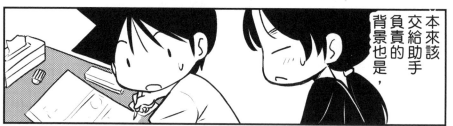

本來該交給助手負責的背景也是，

為了縮短作業時間，有些地方便由老師自己以潦草的線條畫完。

就算在如此嚴苛的狀況之下——

沙沙沙

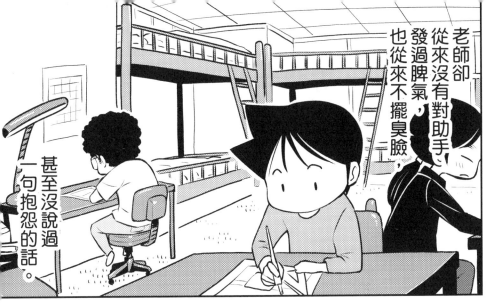

老師卻從來沒有對助手發過脾氣，也從來不擺臭臉，

甚至沒說過一句抱怨的話。

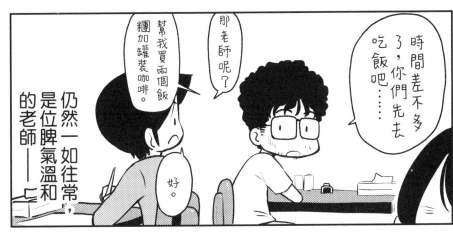

幫我買兩個飯糰加罐裝咖啡。

那老師呢？

時間差不多了，你們先去吃飯吧……

好。

仍然一如往常，是位脾氣溫和的老師——

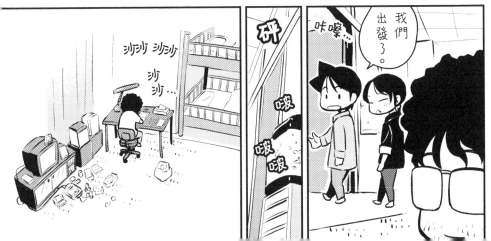

沙沙 沙沙 沙沙…

砰

咔嚓…

我們出發了。

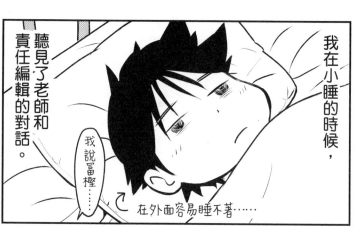

聽見了老師和責任編輯的對話。

我在小睡的時候，

某天上午。

嗯？

我說冨樫……

在外面容易睡不著……

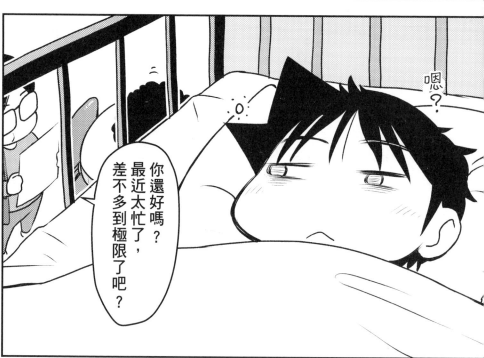

你還好嗎？最近太忙了，差不多到極限了吧？

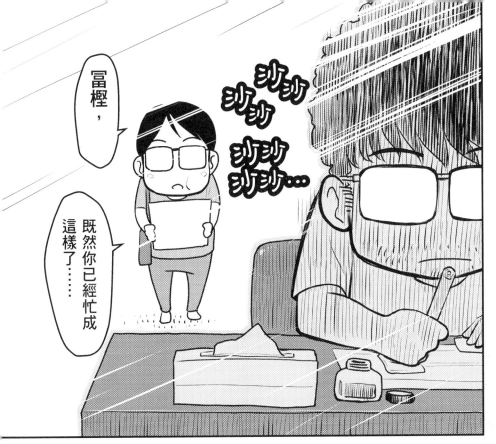

富樫，

既然你已經忙成這樣了……

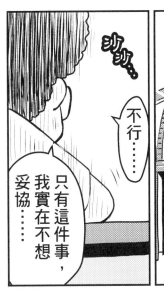

不行……

只有這件事，我實在不想妥協……

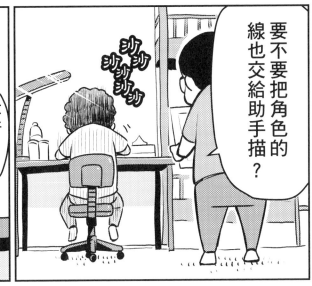

要不要把角色的線也交給助手描？

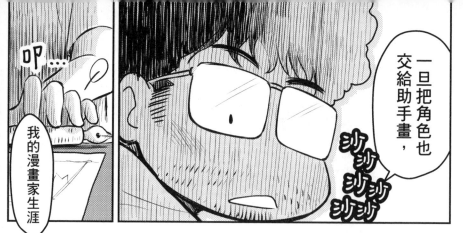

叩……

我的漫畫家生涯

一旦把角色也交給助手畫，

沙沙沙沙沙沙

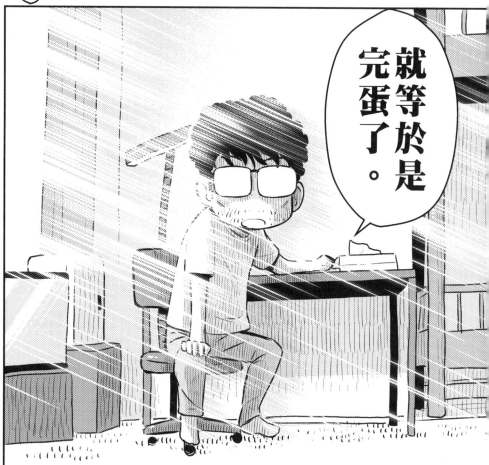

就等於是完蛋了。

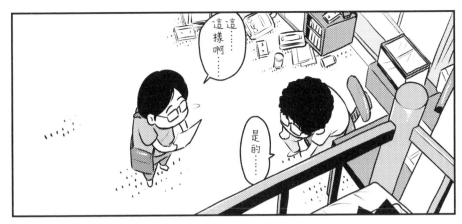

這…這樣啊……

是的……

哦哦!!

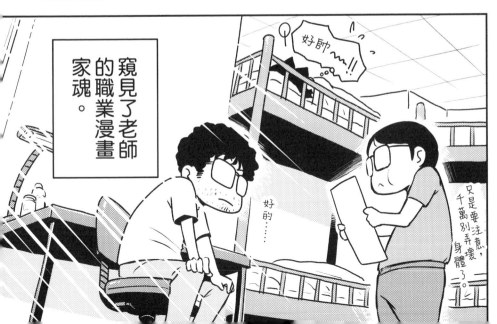

好帥~~!!

窺見了老師的職業漫畫家魂。

好的……

只是要注意,千萬別弄壞身體了。

先生白書

某天，工作室裡出現了全自動麻將桌。

麻～～～～將！

哦哦！

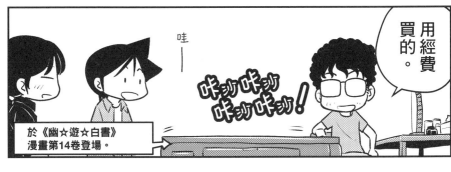

用經費買的。

咔ッ咔ッ咔ッ咔ッ！

哇—

於《幽☆遊☆白書》漫畫第14卷登場。

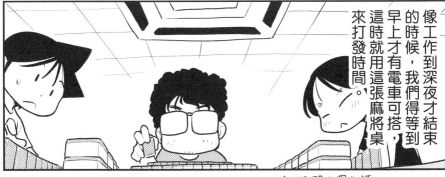

像工作到深夜才結束的時候，我們得等到早上才有電車可搭，這時就用這張麻將桌來打發時間。

就我們三個人打。

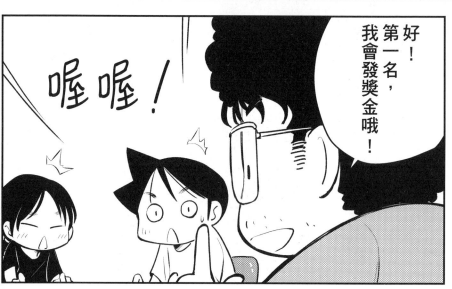

好！第一名，我會發獎金哦！

喔喔！

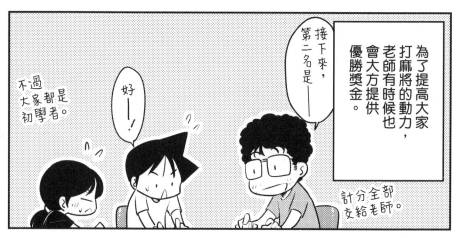

為了提高大家打麻將的動力，老師有時候也會大方提供優勝獎金。

計分全部支給老師。

接下來，第二名是——

好——！

不過大家都是初學者。

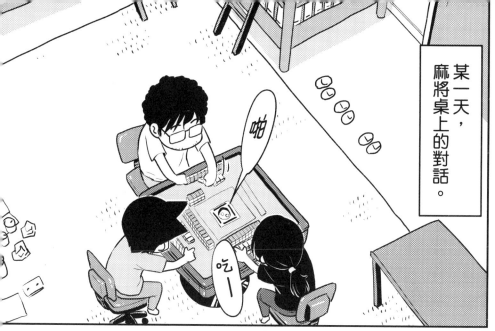

某一天，麻將桌上的對話。

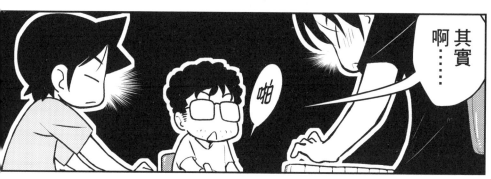

啊……其實……

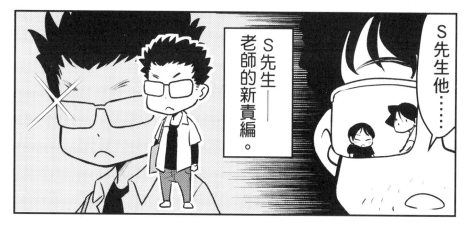

S先生他……

S先生——老師的新責編。

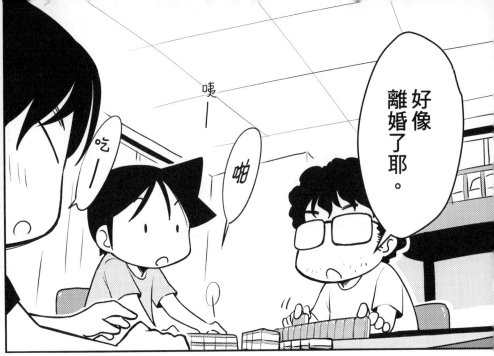

好像離婚了耶。

吱一

吃一

帕一

印象中他好像也才剛結婚不久……

窸窸私語……

嗯一

可能編輯的工作還是太辛苦了吧？

都一定要等作者完成原稿。

不論深夜還是清晨，

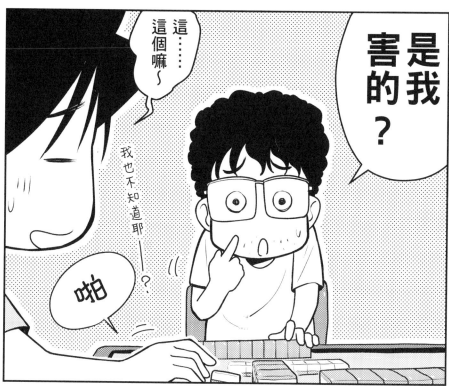

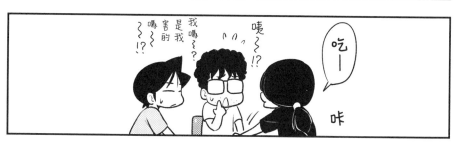

先生白書
SENSEI HAKUSHO

電動遊戲

原稿完成後，我們通常是打麻將休息。不過，工作期間或是睡前的休閒，主要是電視遊樂器。

雖然週刊連載的交稿時程無比嚴苛，但偶爾還是需要休息的。大概吧。

耶！

叮鈴鈴鈴♪

叮鈴鈴鈴
叮鈴鈴鈴
叮鈴鈴鈴

讚啦讚啦！

貧窮神※不要再來了啦……

啊……

不會吧

※譯註：ボンビー指的應是遊戲《桃太郎電鐵》中的貧窮神。

唔哇——！

味野的
私人物品→

SUPER
MORIO KART

有一次，我把卡帶留在工作室了。

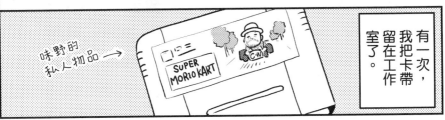

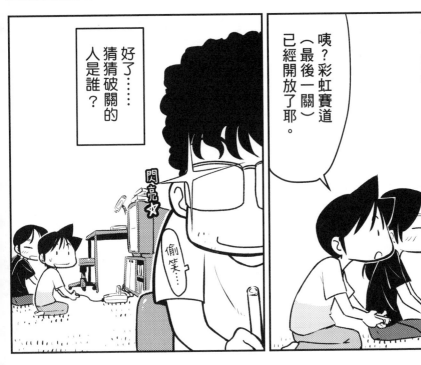

下星期——

咦？彩虹賽道（最後一關）已經開放了耶。

好了……猜猜破關的人是誰？

閃亮☆

偷笑…

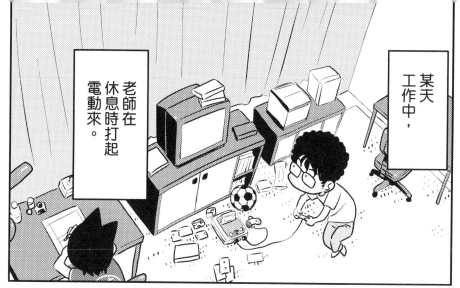

某天工作中，

老師在休息時打起電動來。

當時玩的是——

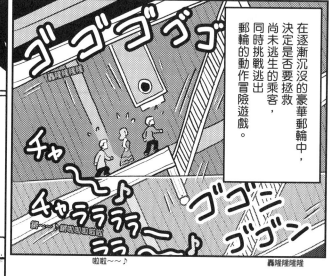

在逐漸沉沒的豪華郵輪中，決定是否要拯救尚未逃生的乘客，同時挑戰逃出郵輪的動作冒險遊戲。

啦啦～～♪

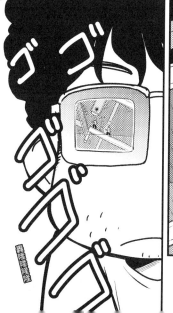

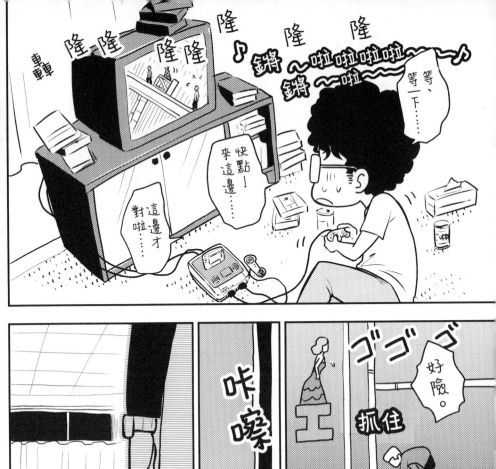

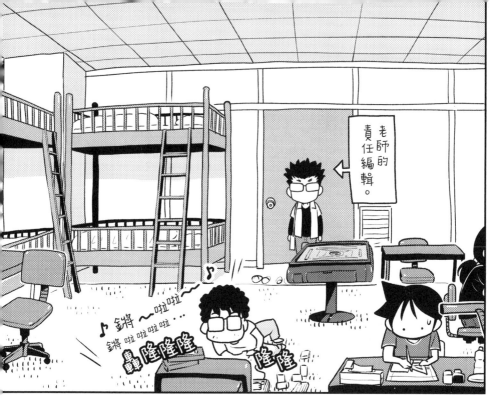

105

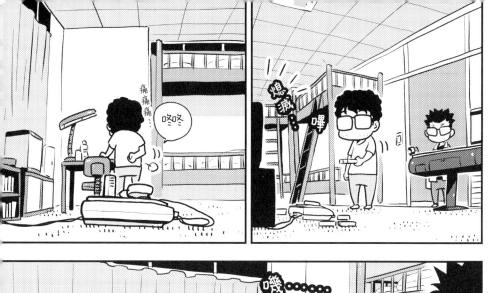

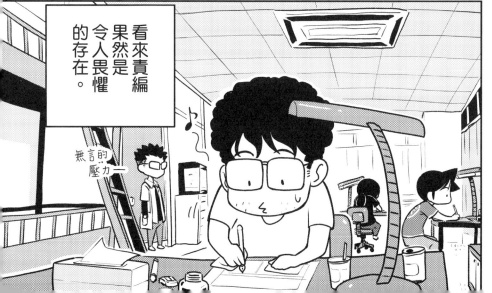

先生白書

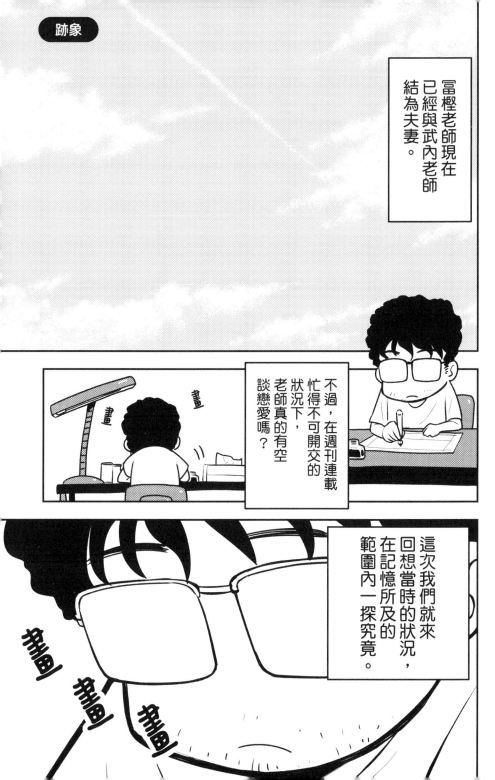

跡象

冨樫老師現在已經與武內老師結為夫妻。

不過，在週刊連載忙得不可開交的狀況下，老師真的有空談戀愛嗎？

這次我們就來回想當時的狀況，在記憶所及的範圍內一探究竟。

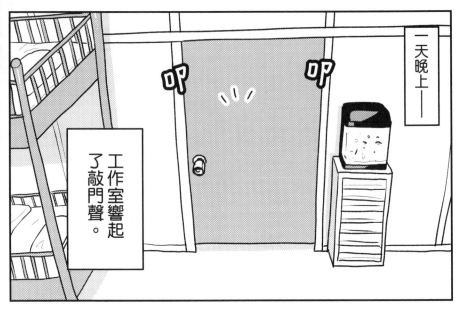

一天晚上——

叩 叩

工作室響起了敲門聲。

咔嚓

來了——

111

砰

咔嚓⋯⋯⋯⋯

喇

沙沙
沙

老師手上拿著的，是那位女性帶來慰勞的東西嗎？

便當之類的？

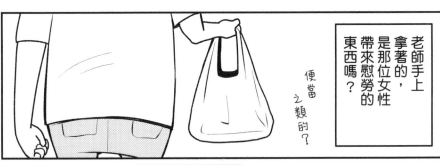

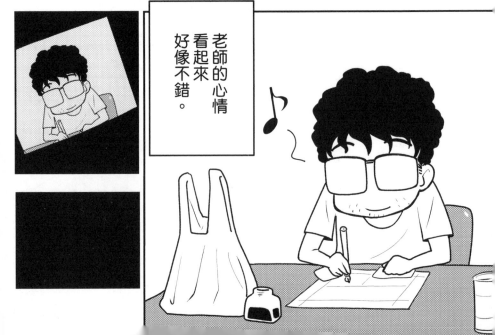

老師的心情看起來好像不錯。

♪

總之，以上就是老師與異性往來的唯一跡象了。

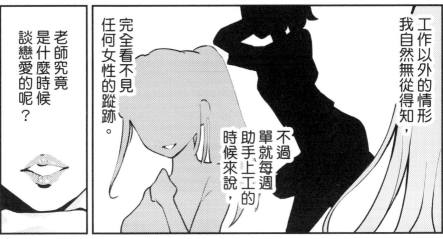

工作以外的情形，我自然無從得知，不過單就每週助手上工的時候來說，完全看不見任何女性的蹤跡。

老師究竟是什麼時候談戀愛的呢？

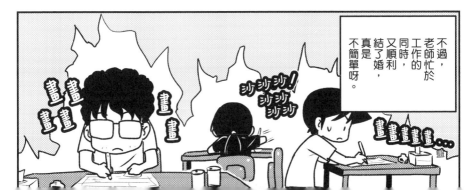

不過，老師忙於工作的同時又順利結了婚，真是不簡單呀。

先生白書

某天打麻將時。

咦？

老師……
看起來很憔悴？

是工作太累，
弄壞了身體嗎？

老師，

老師，

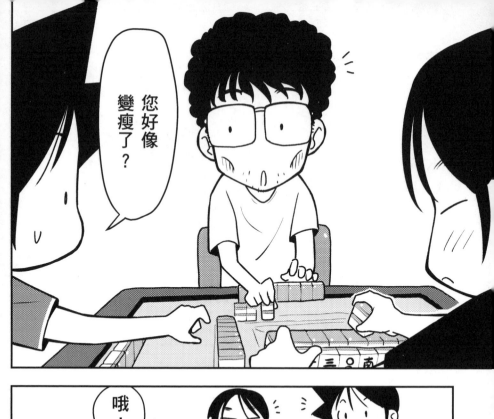

您好像變瘦了？

哦！

其實我啊，

你發現啦！

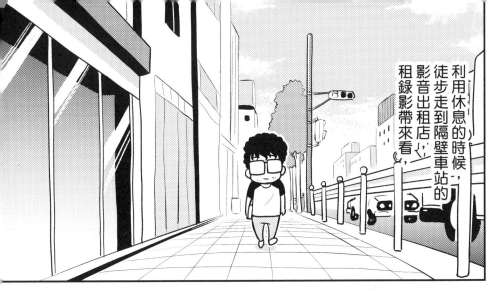

利用休息的時候，徒步走到隔壁車站的影音出租店租錄影帶來看。

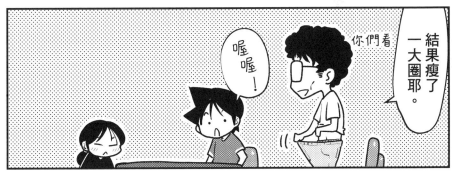

結果瘦了一大圈耶。

你們看

喔喔！

大概走了多遠呀？

走過去大概要30分鐘。

原來也有重視養生的一面。

看老師平常一副不太重視健康的樣子，

COFFEE

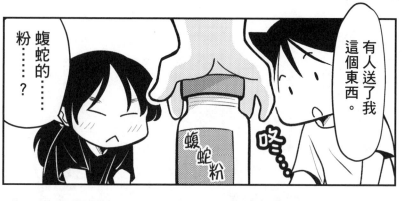

健康的？粉末

有人送了我這個東西。

蝮蛇的……粉……？

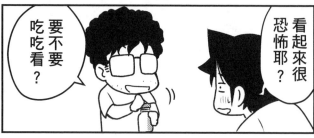

看起來很恐怖耶？

要不要吃吃看？

幾分鐘後——

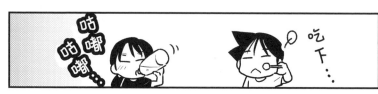

吃下……

咕嘟咕嘟……

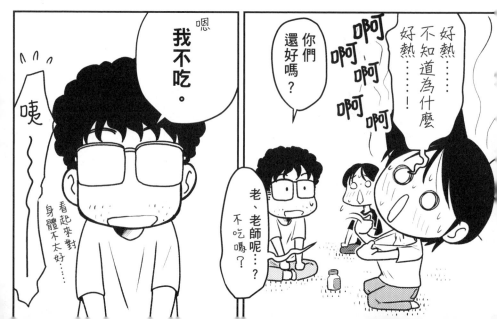

好熱……不知道為什麼好熱……！

你們還好嗎？

阿阿阿阿阿阿

嗯 我不吃。

咦

看起來對身體不太好……

老、老師呢……？不吃嗎？

第三章　連載結束

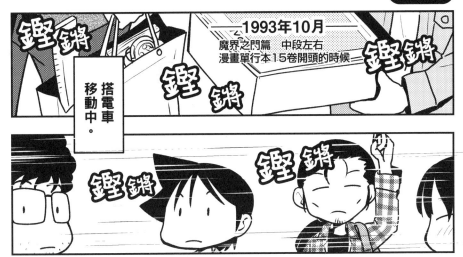

鏗 鏘
鏗 鏘
鏗 鏘
鏗 鏘
鏗 鏘
鏗 鏘

—— 1993年10月 ——
魔界之門篇　中段左右
漫畫單行本15卷開頭的時候

搭電車移動中。

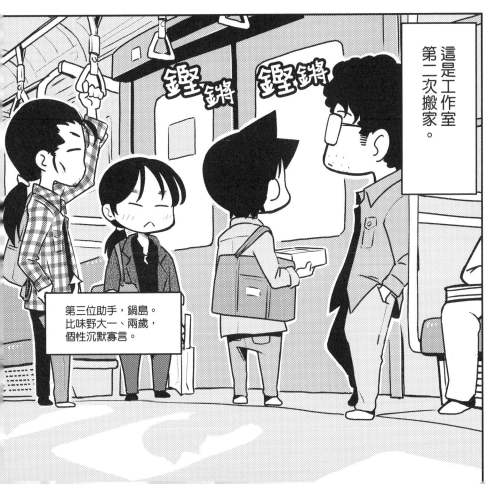

鏗 鏘　鏗 鏘

這是工作室第二次搬家。

第三位助手，鍋島。
比味野大一、兩歲，
個性沉默寡言。

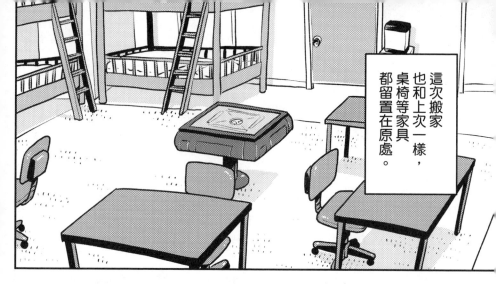

這次搬家也和上次一樣，桌椅等家具都留置在原處。

下北澤、下北澤到了～

噗啾

下北沢
しもきたざわ shimo-kitazawa

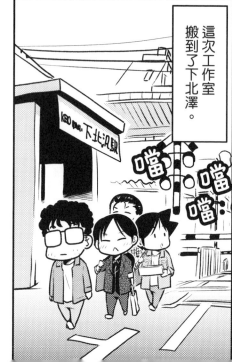

這次工作室搬到了下北澤。

噹噹噹

KEIO gun. 下北沢駅

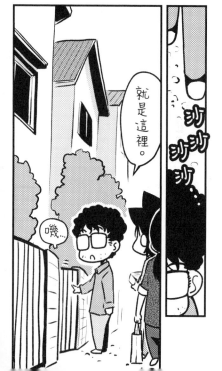

就是這裡。

哦…

沙沙沙沙

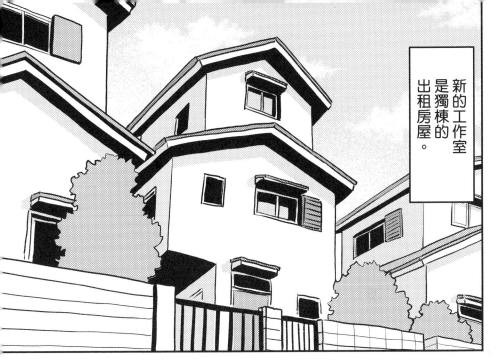

新的工作室是獨棟的出租房屋。

對面那個房間是大家的寢室。

和上次一樣,書桌等家具也已經擺放好了。

好。

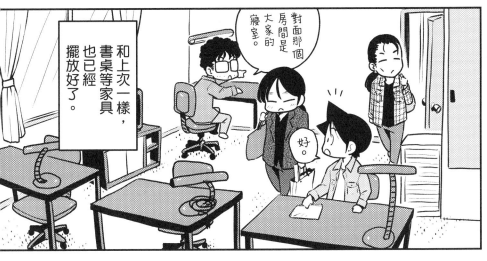

話說回來,麻將桌好像沒有帶過來的樣子。

不知道那張麻將桌後來怎麼樣了?

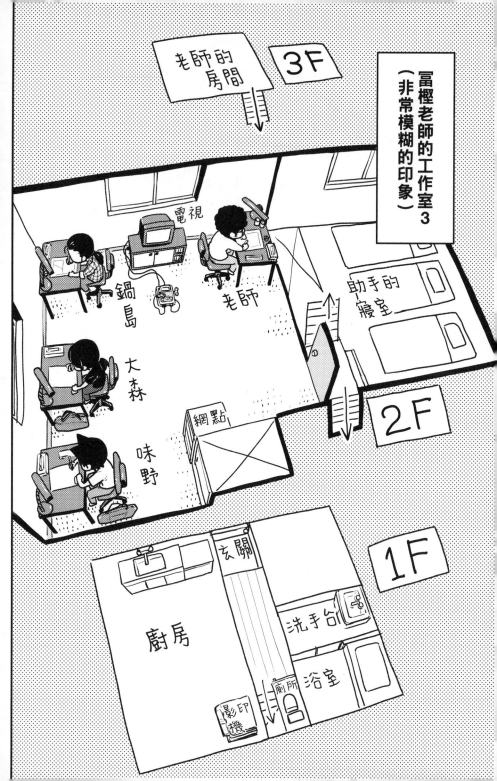

喀啦…

順便告訴你們……

那邊是女子高中哦。

喔喔!!

※只是妄想

閃亮亮～

所以才選了這個地方嗎？

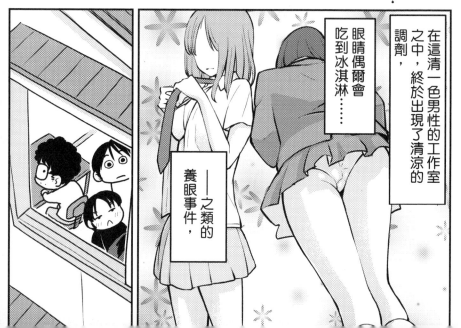

在這清一色男性的工作室之中，終於出現了清涼的調劑，

眼睛偶爾會吃到冰淇淋……

──之類的養眼事件，

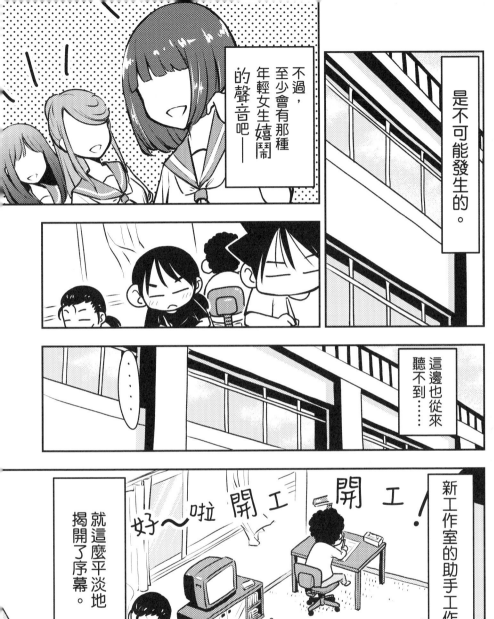

不過，至少會有那種年輕女生嬉鬧的聲音吧——

是不可能發生的。

這邊也從來聽不到……

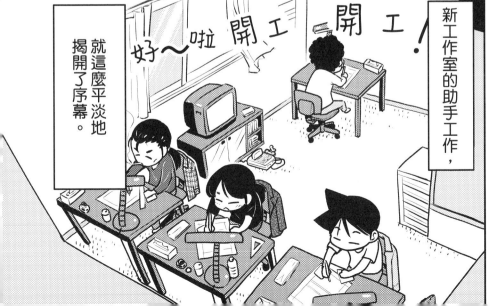

新工作室的助手工作，

好～啦開工　開工！

就這麼平淡地揭開了序幕。

先生白書
SENSEI HAKUSHO

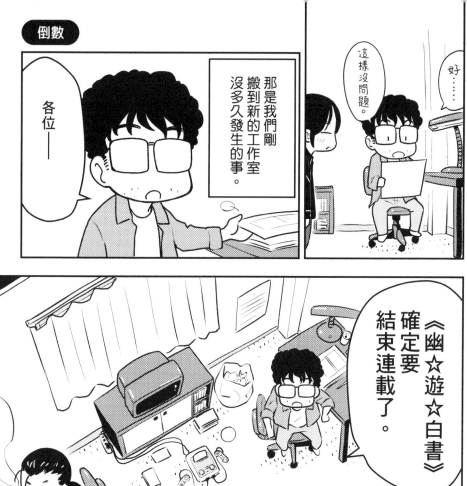

倒數

那是我們剛搬到新的工作室沒多久發生的事。

各位——

這樣沒問題。

好……

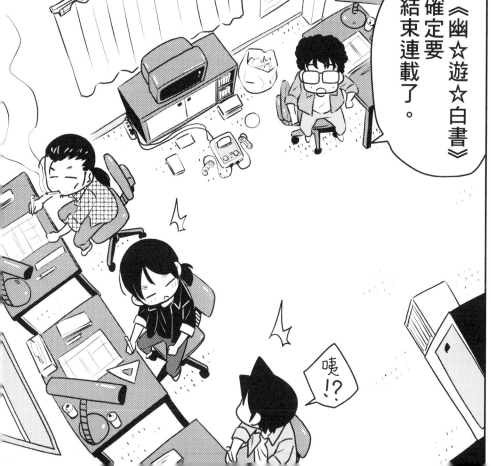

《幽☆遊☆白書》確定要結束連載了。

咦!?

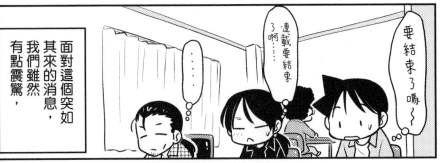

面對這個突如其來的消息，我們雖然有點震驚，

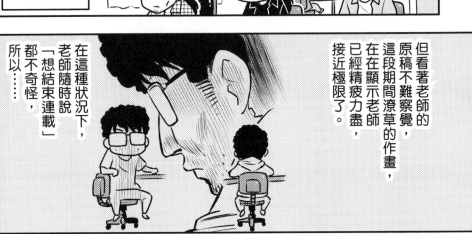

但看著老師的原稿不難察覺，這段期間潦草的作畫，在在顯示老師已經精疲力盡，接近極限了。

在這種狀況下，老師隨時說「想結束連載」都不奇怪，所以……

為什麼要結束連載呢？

只是，

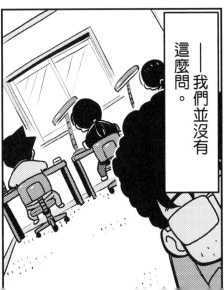

──我們並沒有這麼問。

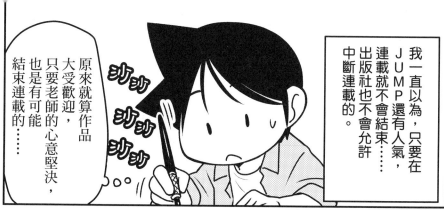

我一直以為，只要在JUMP還有人氣，連載就不會結束⋯⋯出版社也不會允許中斷連載的。

原來就算作品大受歡迎，只要老師的心意堅決，也是有可能結束連載的�⋯⋯

シワシワ シワ⋯⋯

我一面刮著洞窟裡湖水的網點，一面這麼想。

連載要結束了⋯⋯啊

シワシワ シワ

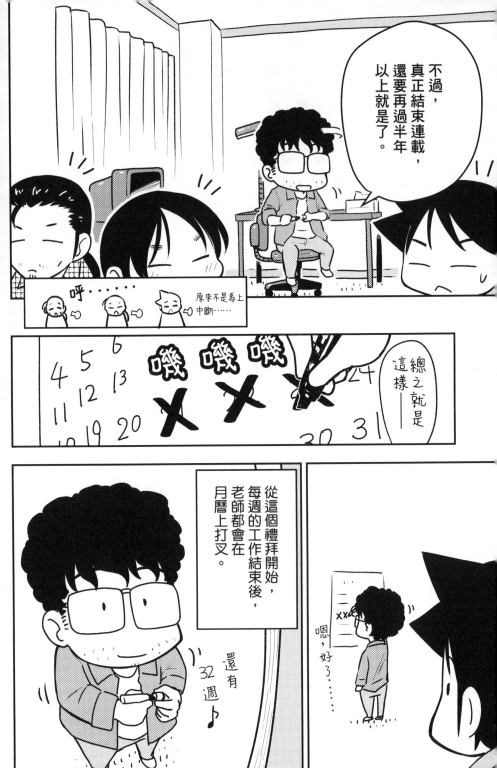

但是，過沒多久——

咦？這個故事發展……

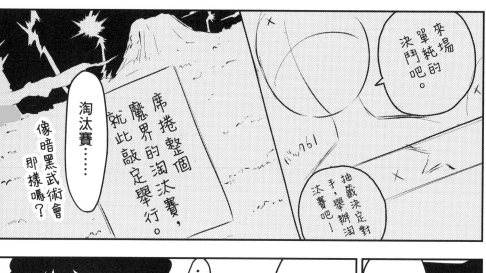

來場單純的決鬥吧。

抽籤決定對手，舉辦淘汰賽吧！

席捲整個魔界的淘汰賽，就此敲定舉行。

淘汰賽……像暗黑武術會那樣嗎？

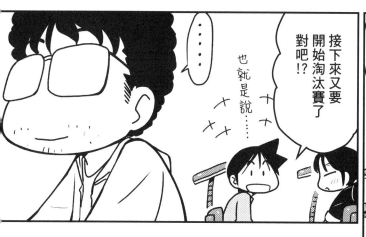

老師，

接下來又要開始淘汰賽了對吧!?

也就是說……

……

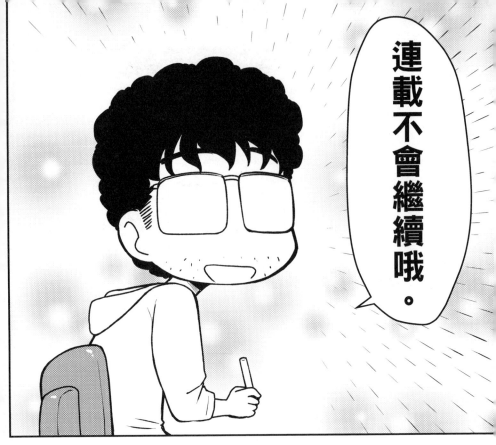

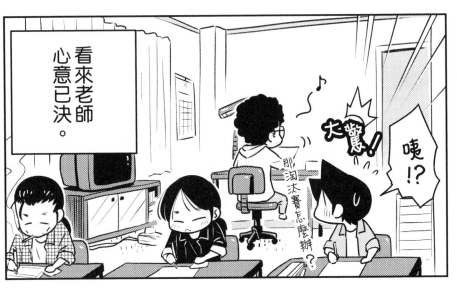

建言

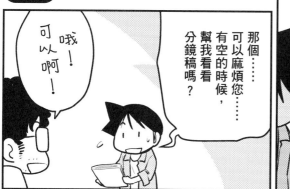

老師。

嗯?

哦!可以啊!

那個……可以麻煩您……有空的時候,幫我看看分鏡稿嗎?

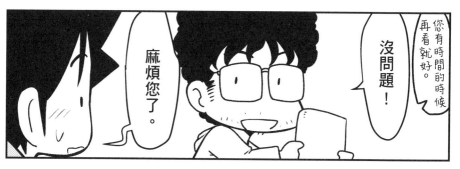

您有時間的時候再看就好。

沒問題!

麻煩您了。

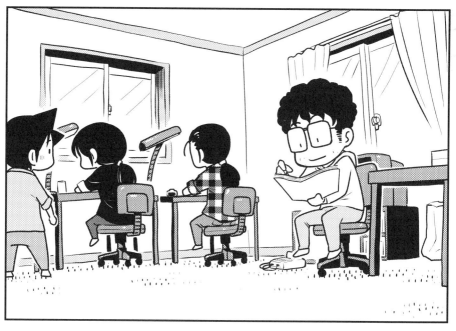

嘿咻……

咦?

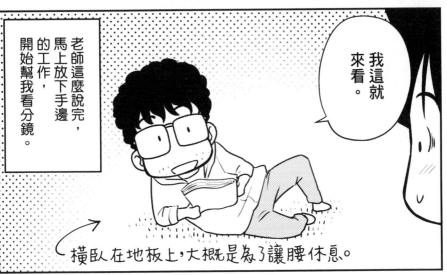

我這就來看。

老師這麼說完，馬上放下手邊的工作，開始幫我看分鏡。

橫臥在地板上，大概是為了讓腰休息。

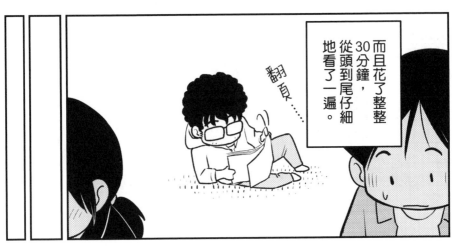

而且花了整整30分鐘，從頭到尾仔細地看了一遍。

翻頁……

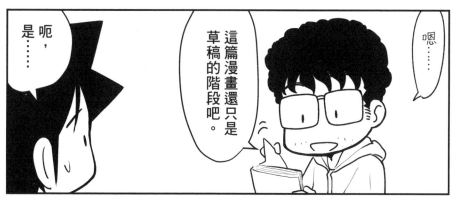

嗯……

這篇漫畫還只是草稿的階段吧。

呃，是……

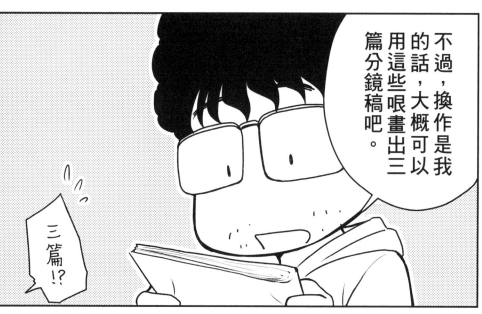

不過，換作是我的話，大概可以用這些哏畫出三篇分鏡稿吧。

三篇!?

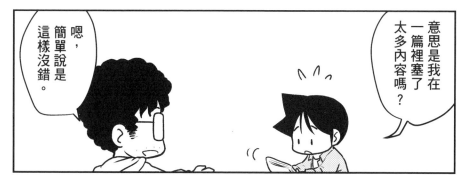

意思是我在一篇裡塞了太多內容嗎？

嗯，簡單說是這樣沒錯。

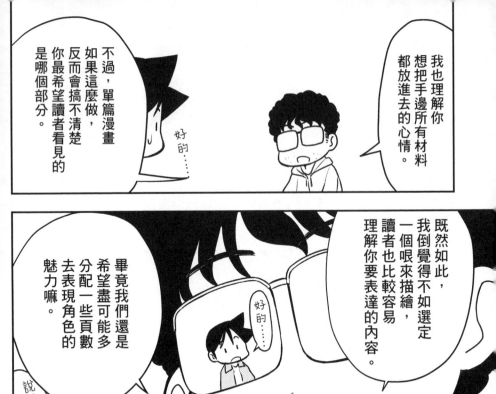

不過，單篇漫畫如果這麼做，反而會搞不清楚你最希望讀者看見的是哪個部分。

好的……

我也理解你想把手邊所有材料都放進去的心情。

畢竟我們還是希望盡可能多分配一些頁數去表現角色的魅力嘛。

好的……

說也是。

既然如此，我倒覺得不如選定一個眼來描繪，讀者也比較容易理解你要表達的內容。

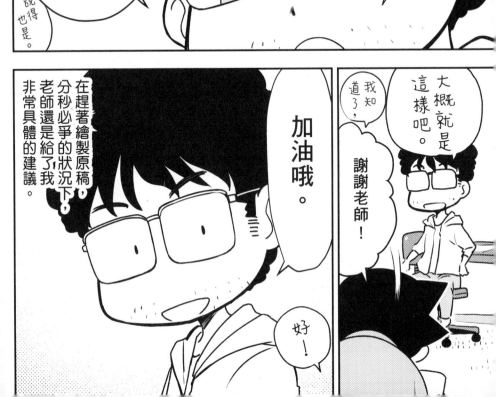

在趕著繪製原稿、分秒必爭的狀況下，老師還是給了我非常具體的建議。

加油哦。

好！

大概就是這樣吧。

我知道了，謝謝老師！

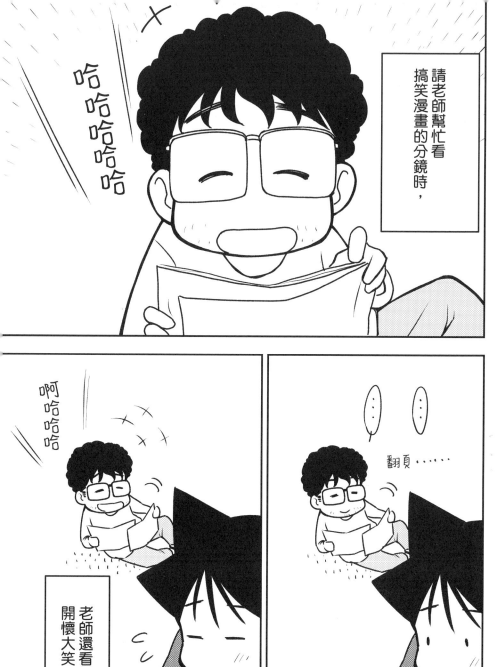

於是我自信滿滿

把作品拿給責任編輯看

結果——

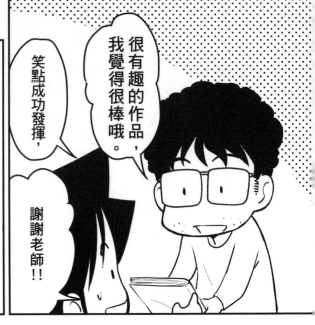

很有趣的作品，我覺得很棒哦。

笑點成功發揮，

謝謝老師！！

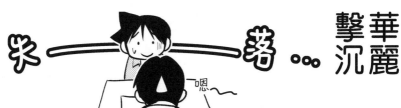

米——————落⋯

華麗擊沉

嗯

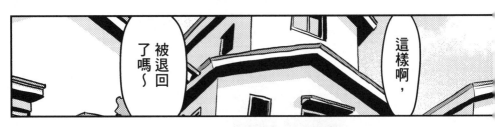

被退回了嗎～

這樣啊，

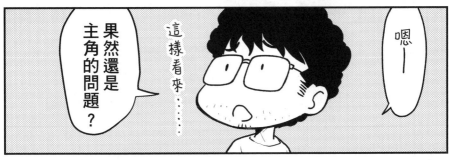

果然還是主角的問題？

這樣看來⋯⋯

嗯——

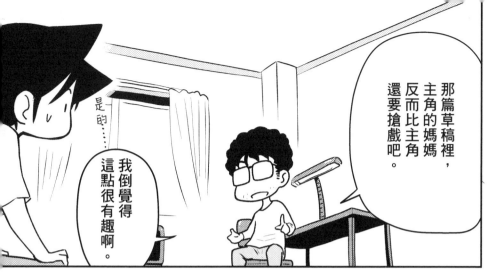

那篇草稿裡，主角的媽媽反而比主角還要搶戲吧。

是的……

我倒覺得這點很有趣啊。

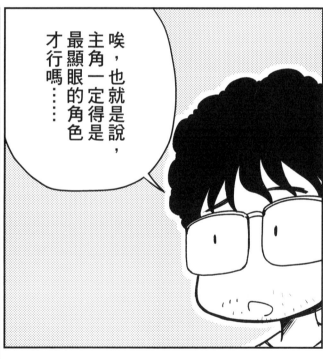

唉，也就是說，主角一定得是最顯眼的角色才行嗎……

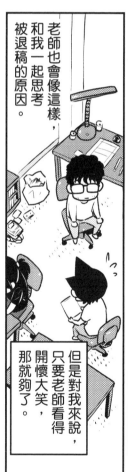

老師也會像這樣，和我一起思考被退稿的原因。

但是對我來說，只要老師看得開懷大笑，那就夠了。

我反倒覺得現在這樣不錯呢。

謝謝老師！

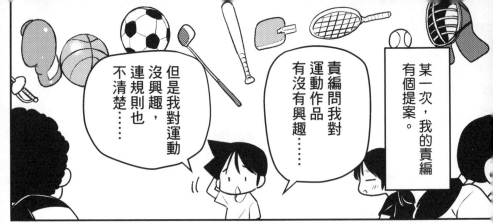

某一次，我的責編有個提案。

責編問我對運動作品有沒有興趣……

但是我對運動沒興趣，連規則也不清楚……

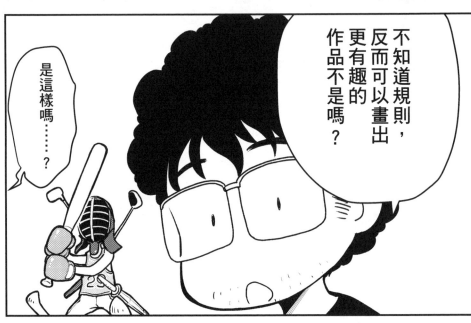

不知道規則，反而可以畫出更有趣的作品不是嗎？

是這樣嗎……？

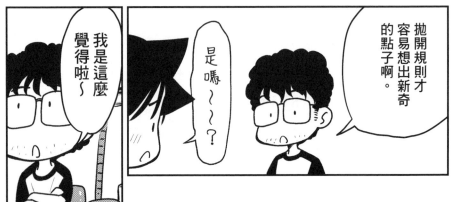

拋開規則才容易想出新奇的點子啊。

是嗎～～？

我是這麼覺得啦～

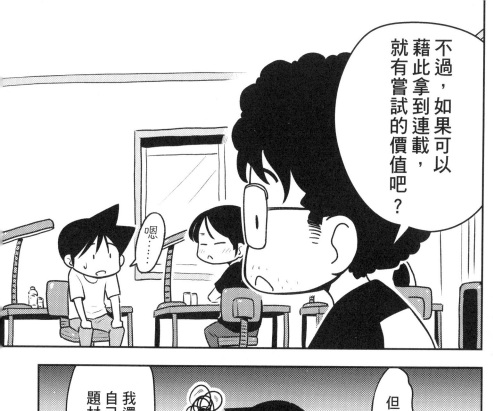

不過，如果可以藉此拿到連載，就有嘗試的價值吧？

嗯……

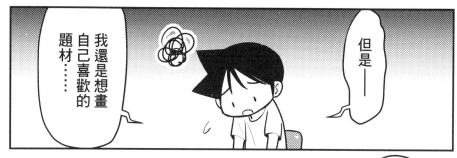

但是——

我還是想畫自己喜歡的題材……

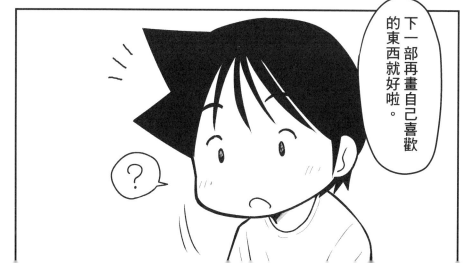

下一部再畫自己喜歡的東西就好啦。

？

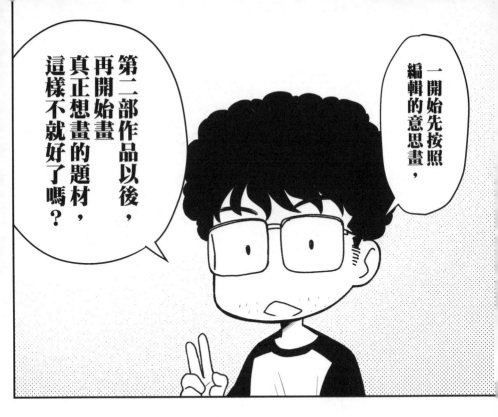

第二部作品以後，再開始畫真正想畫的題材，這樣不就好了嗎？

一開始先按照編輯的意思畫，

一開始先乖乖聽編輯的話，

嘿嘿嘿嘿嘿

博得人氣之後再畫自己喜歡的題材就可以了！

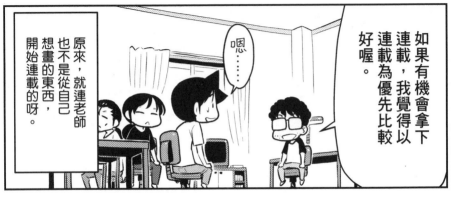

如果有機會拿下連載，我覺得以連載為優先比較好喔。

嗯……

原來，就連老師也不是從自己想畫的東西，開始連載的呀。

附錄——
之後的味野

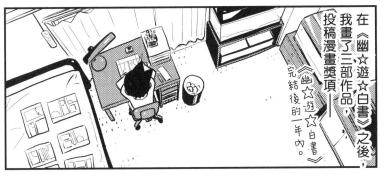

在《幽☆遊☆白書》之後，我畫了三部作品，投稿漫畫獎項——

《幽☆遊☆白書》完結後的一年內。

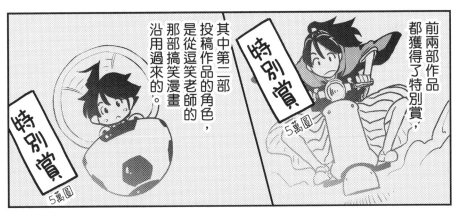

前兩部作品都獲得了特別賞，

特別賞
5萬圓

其中第二部投稿作品的角色，是從逗笑老師的那部搞笑漫畫沿用過來的。

特別賞
5萬圓

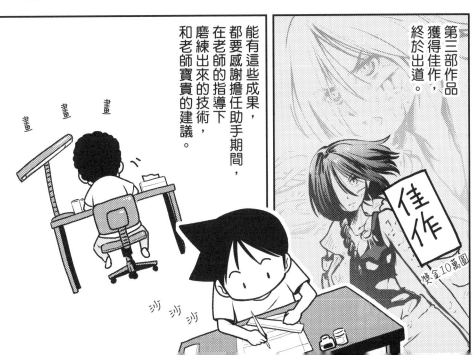

第三部作品獲得佳作，終於出道。

佳作
獎金10萬圓

能有這些成果，都要感謝擔任助手期間，在老師的指導下磨練出來的技術，和老師寶貴的建議。

畫 畫 畫

沙 沙 沙

先生白書
SENSEI HAKUSHO

下週⋯⋯！

當時是手機、電子郵件都尚未普及的年代，

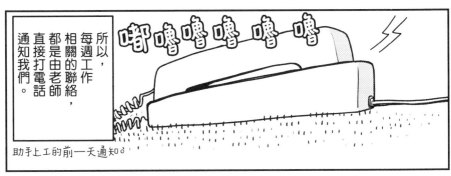

所以，每週工作相關的聯絡，都是由老師直接打電話通知我們。

嘟嚕嚕嚕嚕嚕

助手上工的前一天通知。

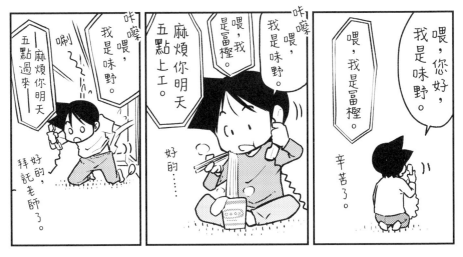

喂，您好，我是味野。

喂，我是富樫。

辛苦了。

咔嚓

喂，我是味野。

喂，我是富樫。

麻煩你明天五點上工。

好的⋯⋯

咔嚓

喂，我是味野。

啪！

——麻煩你明天五點過來——

好的，拜託老師了。

但是，有一週，電話一直沒有響。

……

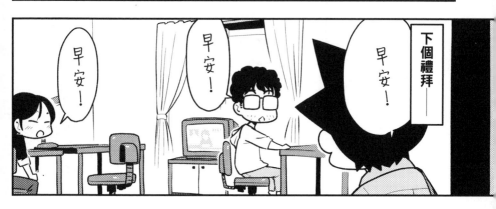

下個禮拜——

早安！

早安！

早安！

老師，

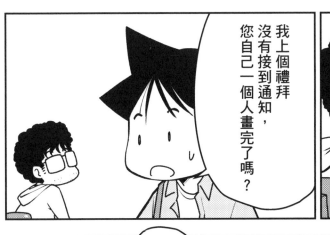

我上個禮拜沒有接到通知，您自己一個人畫完了嗎？

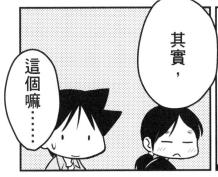

這個嘛……

其實，

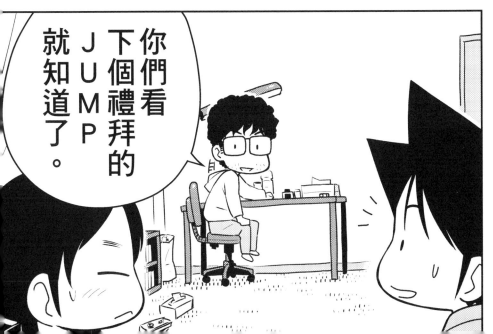

你們看下個禮拜的JUMP就知道了。

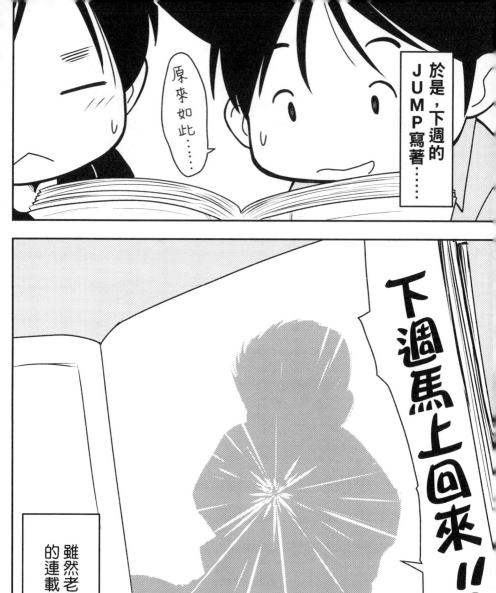

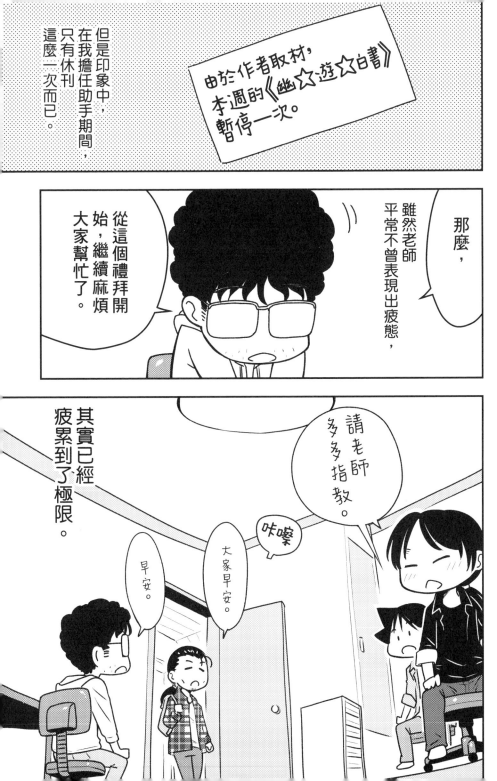

由於作者取材，本週的《幽☆遊☆白書》暫停一次。

但是印象中，在我擔任助手期間，只有休刊這麼一次而已。

那麼，雖然老師平常不曾表現出疲態，

從這個禮拜開始，繼續麻煩大家幫忙了。

其實已經疲累到了極限。

請老師多多指教。

咔嚓

大家早安。

早安。

先生白書

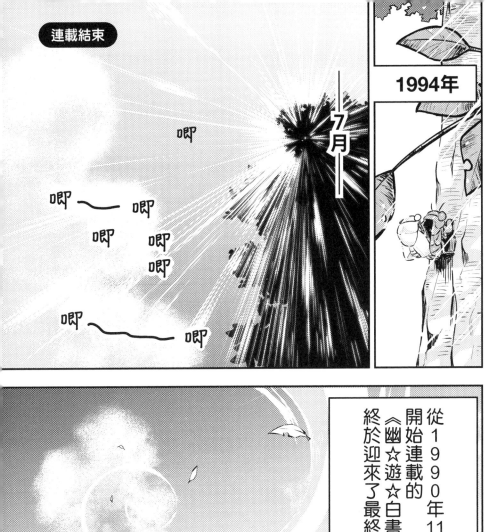

1994年

7月

唧 唧 唧 唧 唧 唧 唧 唧

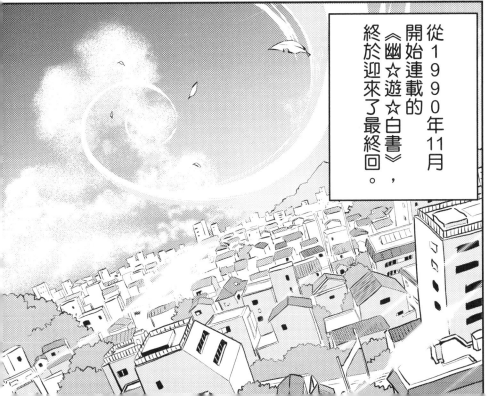

從1990年11月開始連載的《幽☆遊☆白書》，終於迎來了最終回。

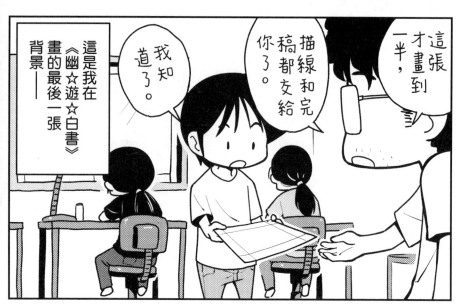

這是我在《幽☆遊☆白書》畫的最後一張背景──

我知道了。

描線和完稿都交給你了。

這張才畫到一半，

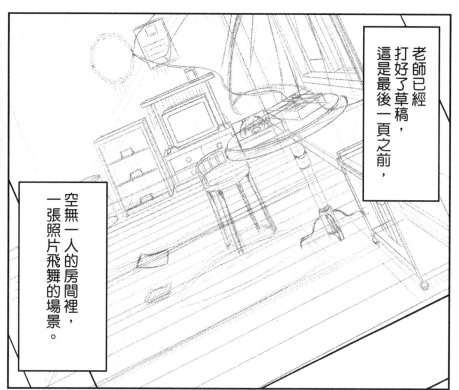

老師已經打好了草稿，這是最後一頁之前，

空無一人的房間裡，一張照片飛舞的場景。

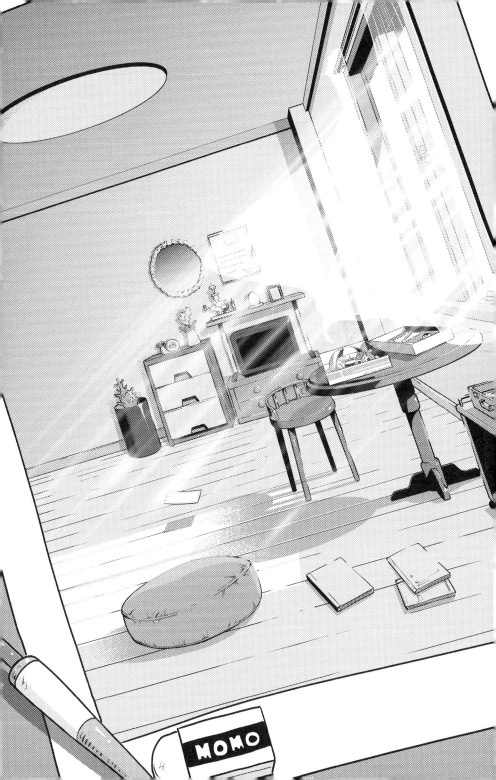

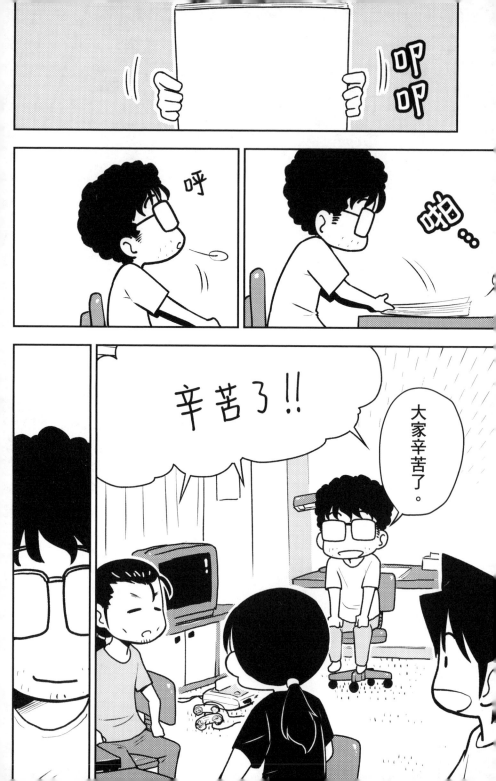

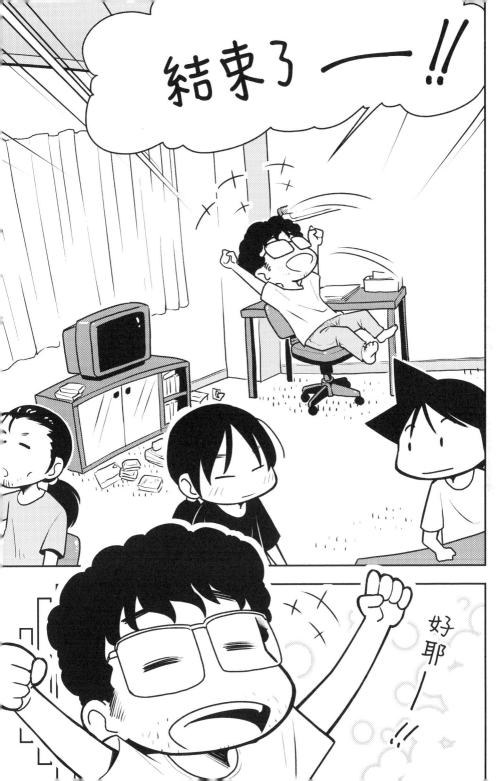

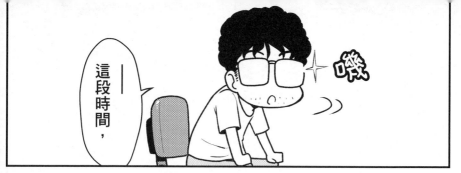

這段時間，

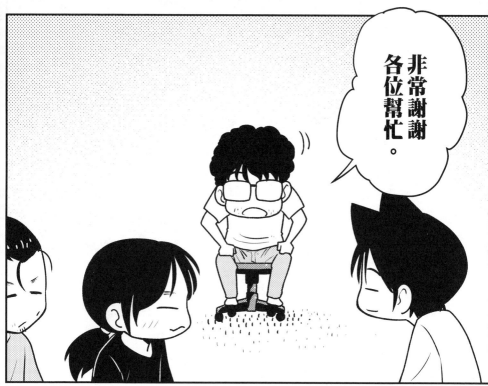

非常謝謝
各位幫忙。

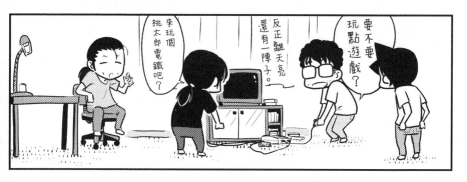

要不要
玩點遊戲？

反正離天亮
還有一陣子。

來玩個
桃太郎電鐵吧？

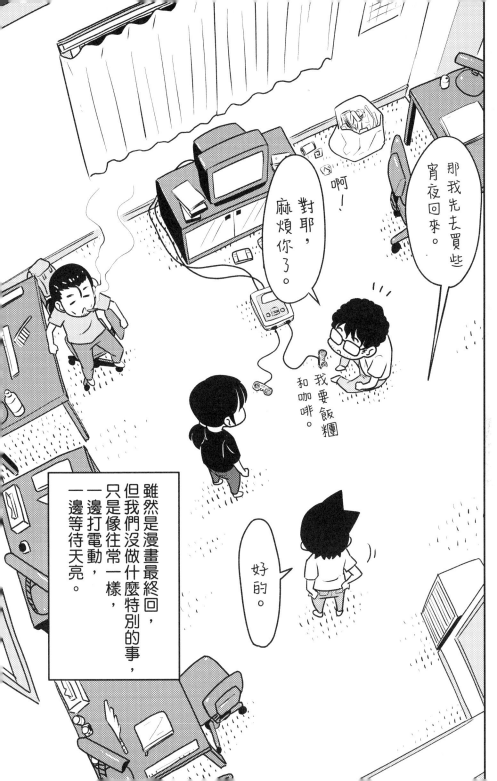

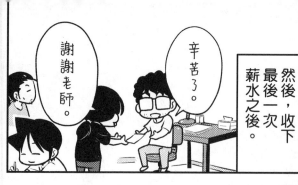

然後，收下最後一次薪水之後。

辛苦了。

謝謝老師。

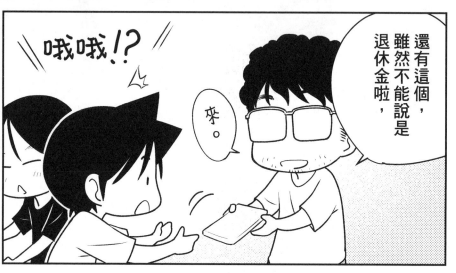

還有這個，雖然不能說是退休金啦，

哦哦!?

來。

謝謝老師!!

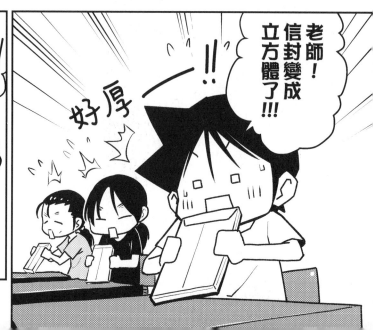

老師！信封變成立方體了!!!

好厚——!!

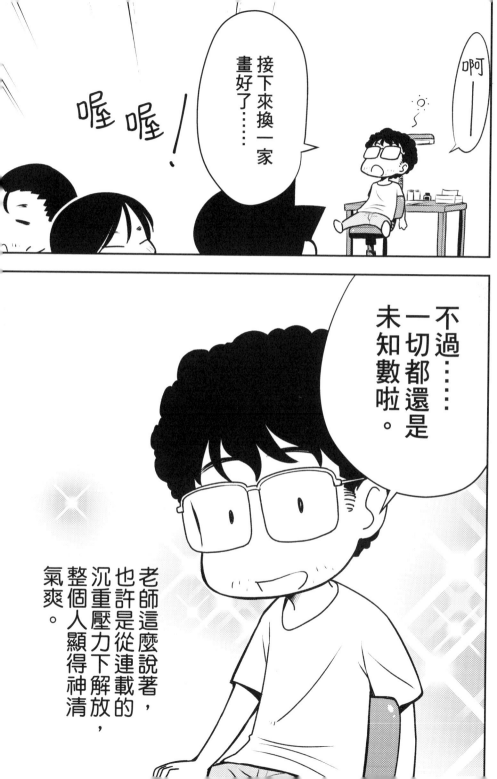

先生白書
SENSEI HAKUSHO

《幽☆遊☆白書》連載結束幾個月後，

老師您好，好久不見——

我到老師家裡拜訪，請老師幫我看看分鏡稿。

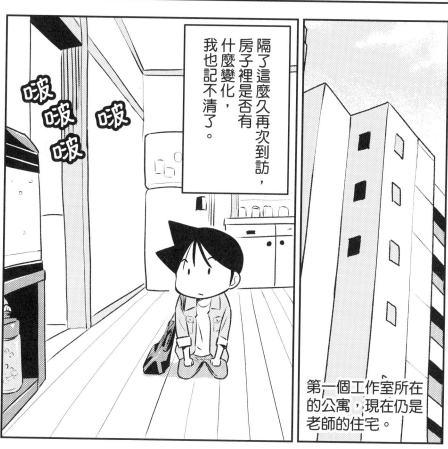

隔了這麼久再次到訪，房子裡是否有什麼變化，我也記不清了。

啵啵啵啵

第一個工作室所在的公寓，現在仍是老師的住宅。

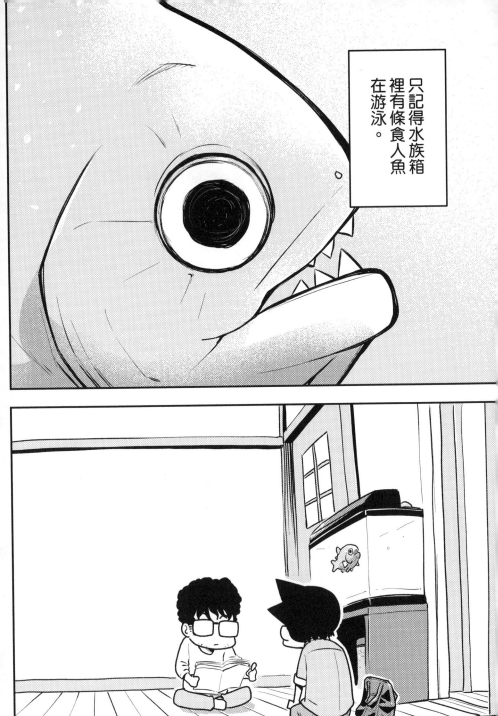

只記得水族箱裡有條食人魚在游泳。

味野，你之後有什麼打算？工作之類的......

這個嘛，

我打算再到幾個工作室擔任助手，多多學習。

助手最好別做太久哦。

?

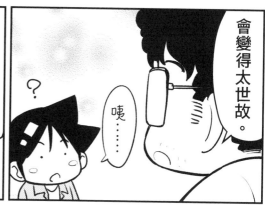

會變得太世故。

咦......

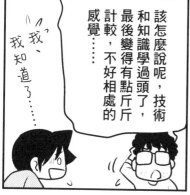

該怎麼說呢，技術和知識學過頭了，最後變得有點斤斤計較，不好相處的感覺......

我、我知道了......

這麼說來，聽說其他工作室的助手裡會有個領班，

我們這邊好像沒有……

嗯。

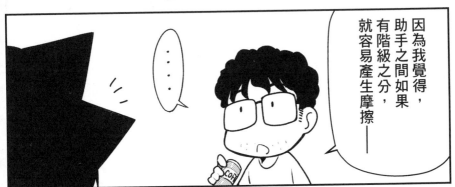

因為我覺得，助手之間如果有階級之分，就容易產生摩擦——

. . .

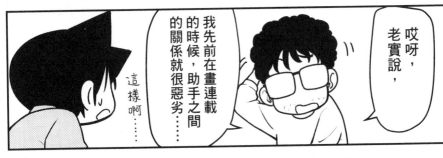

哎呀，老實說，

我先前在畫連載的時候，助手之間的關係就很惡劣……

這樣啊……

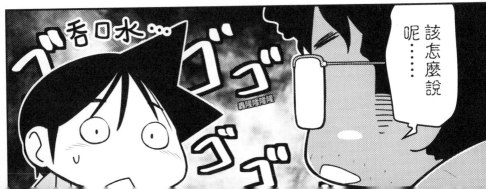

該怎麼說呢……

吞口水…

轟隆隆隆隆

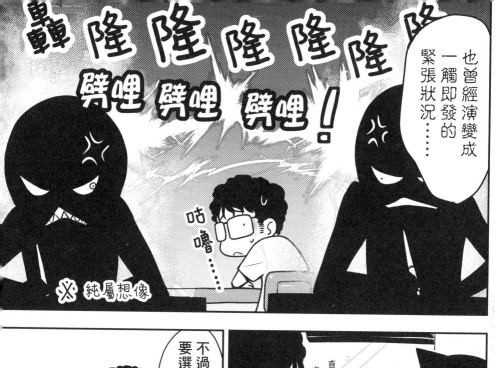

轟 隆 隆 隆 隆 隆
劈哩 劈哩 劈哩！

也曾經演變成一觸即發的緊張狀況……

咕嚕……

※純屬想像

真是傷腦筋。

咦

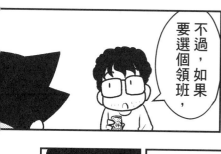

不過，如果要選個領班，

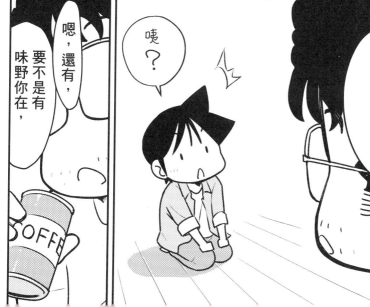

應該就是你了吧。

咦？

嗯，還有，要不是有味野你在，

OFFE

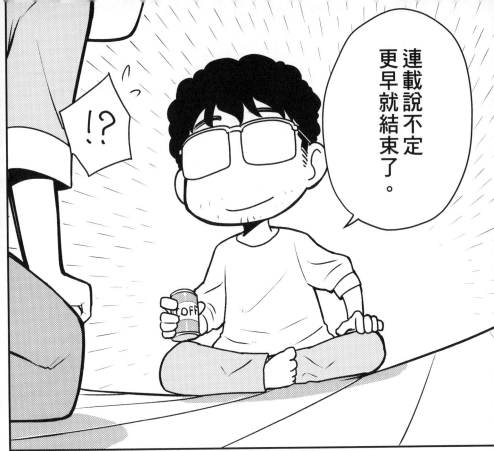

連載說不定更早就結束了。

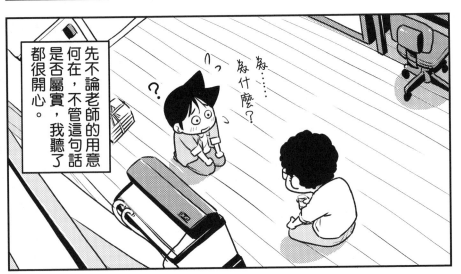

先不論老師的用意何在，不管這句話是否屬實，我聽了都很開心。

為什麼？

第四章

《靈異 E 接觸》 時代

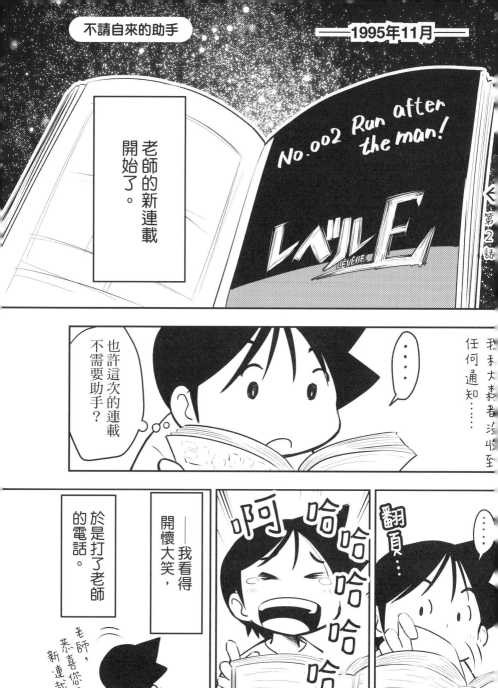

不請自來的助手

1995年11月

No.002 Run after the man!

レベルE
LEVEL E

《第2話》

老師的新連載開始了。

也許這次的連載不需要助手？

我至今對責者沒收到任何通知……

翻頁……

於是打了老師的電話。

——我看得開懷大笑，

啊哈哈哈哈哈哈哈

老師，恭喜您展開新連載！

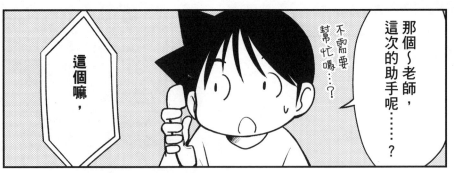

那個～老師，這次的助手呢……？

不需要幫忙嗎…？

這個嘛，

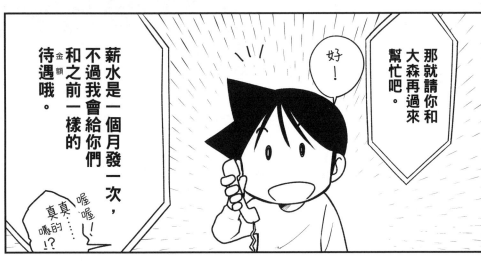

那就請你和大森再過來幫忙吧。

好！

薪水是一個月發一次，不過我會給你們和之前一樣的待遇哦。

金額

喔喔！

真的嗎！？

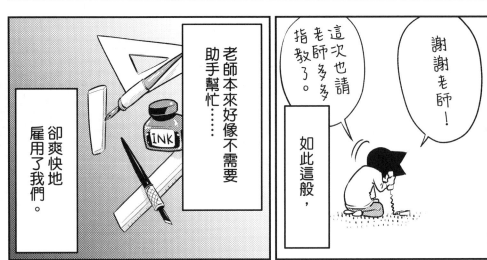

謝謝老師！

這次也請老師多多指教了。

如此這般，

老師本來好像不需要助手幫忙……

卻爽快地雇用了我們。

INK

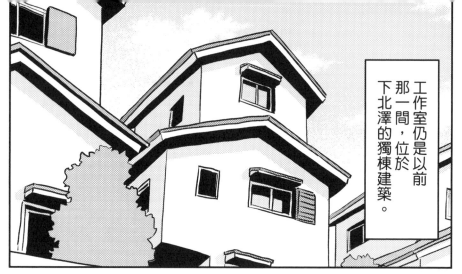

工作室仍是以前那一間，位於下北澤的獨棟建築。

和大約一年前有所不同的是，

哦哦——！！

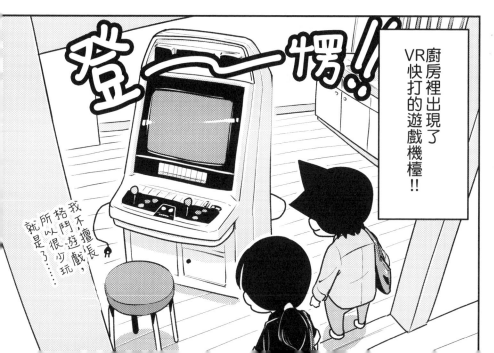

登——愣！！

廚房裡出現了VR快打的遊戲機檯！！

我不擅長格鬥遊戲，所以很少玩……就是了。

還有一件不一樣的事，

現在偶爾會有清潔人員過來打掃。

擦 擦 擦...

都掃完了。

辛苦了！

不過，打掃範圍僅限於鮮少使用的一樓，和通往二樓的樓梯而已，

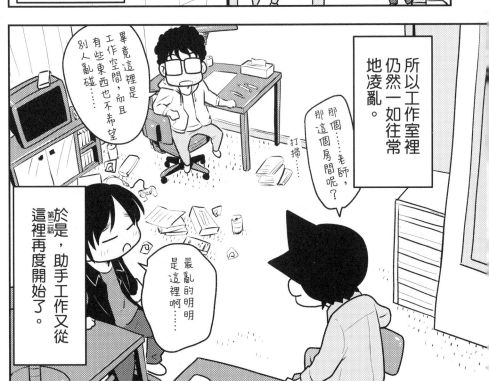

所以工作室裡仍然一如往常地凌亂。

那個⋯⋯老師，那這個房間呢？

畢竟這裡是工作空間，而且有些東西也不希望別人亂碰⋯⋯

打掃⋯⋯

最亂的明明是這裡啊⋯⋯

於是，助手工作又從這裡再度開始了。

第一話

老師，

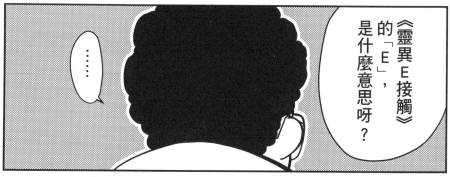

《靈異Ｅ接觸》的「Ｅ」，是什麼意思呀？

……

啊其實……

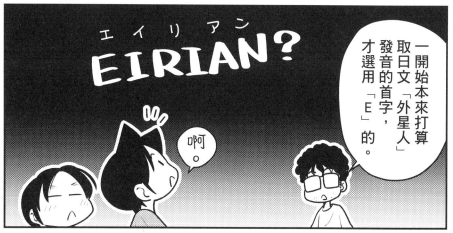

エイリアン
EIRIAN?

啊。

一開始本來打算取日文「外星人」發音的首字，才選用「Ｅ」的。

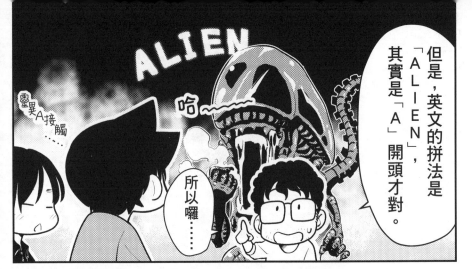

但是，英文的拼法是「ＡＬＩＥＮ」，其實是「Ａ」開頭才對。

靈異Ａ接觸‧‧‧‧‧

哈

ALIEN

所以囉‧‧‧‧‧

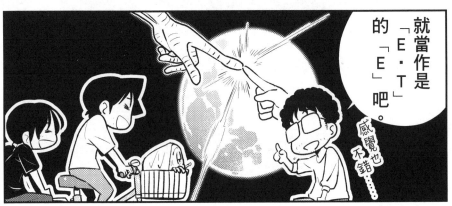

就當作是「Ｅ‧Ｔ」的「Ｅ」吧。

感覺也不錯‧‧‧‧‧

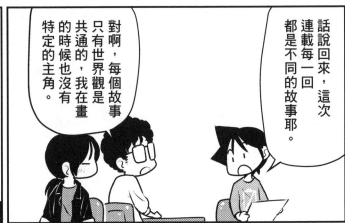

話說回來，這次連載每一回都是不同的故事耶。

對啊，每個故事只有世界觀是共通的，我在畫的時候也沒有特定的主角。

曾經有過上述這段對話‧‧‧‧‧

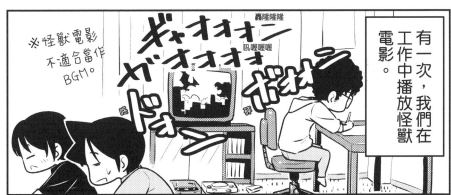

※怪獸電影不適合當作BGM。

有一次，我們在工作中播放怪獸電影。

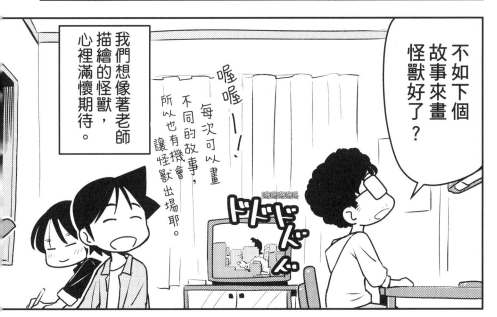

不如下個故事來畫怪獸好了？

每次可以畫不同的故事，所以也有機會讓怪獸出場耶。

喔喔——！

我們想像著老師描繪的怪獸，心裡滿懷期待。

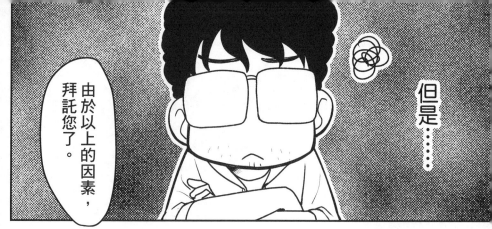

但是……

由於以上的因素，拜託您了。

………

老師的新責任編輯　Y先生

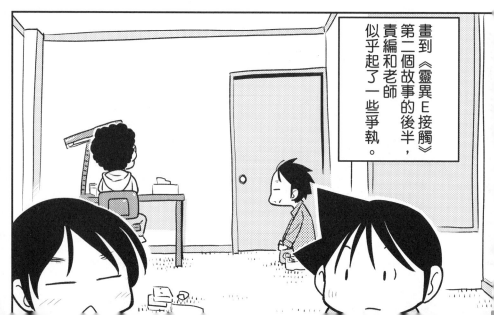

畫到《靈異Ｅ接觸》第二個故事的後半，責編和老師似乎起了一些爭執。

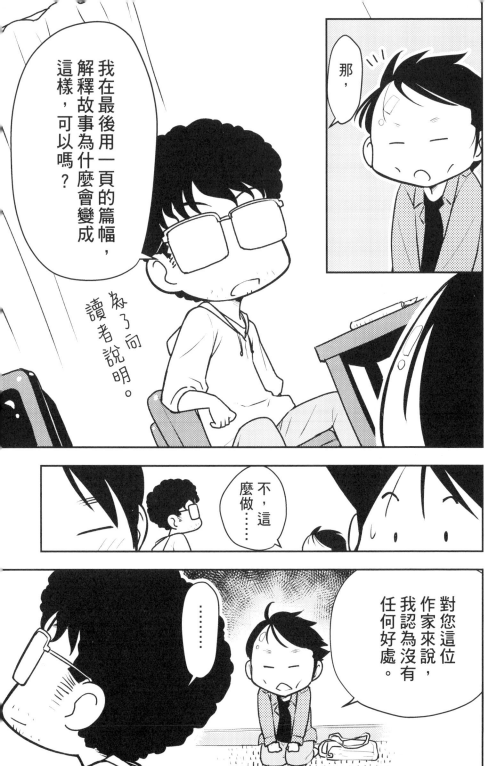

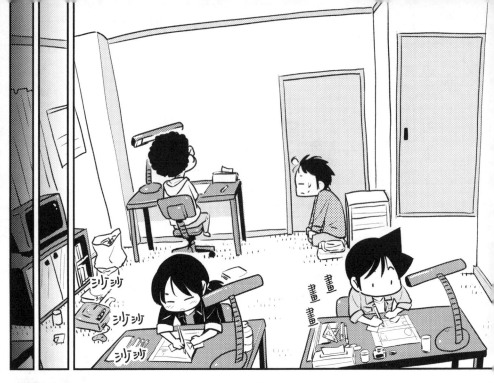

我知道了。

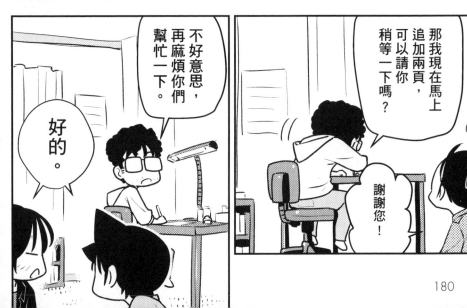

那我現在馬上追加兩頁，可以請你稍等一下嗎？

謝謝您！

不好意思，再麻煩你們幫忙一下。

好的。

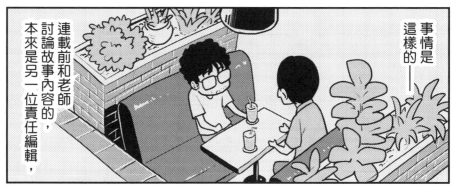

事情是這樣的——

連載前和老師討論故事內容的，本來是另一位責任編輯，

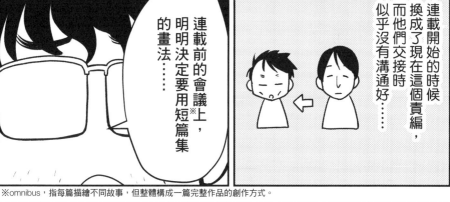

連載開始的時候換成了現在這個責編，而他們交接時似乎沒有溝通好⋯⋯

連載前的會議※上，明明決定要用短篇集的畫法⋯⋯

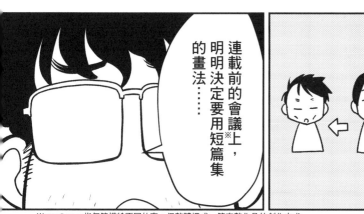

※omnibus，指每篇描繪不同故事，但整體構成一篇完整作品的創作方式。

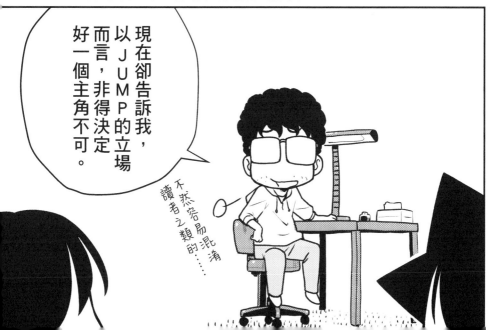

現在卻告訴我，以JUMP的立場而言，非得決定好一個主角不可。

不然容易混淆讀者之類的⋯⋯

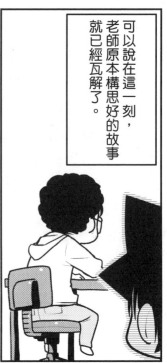

可以說在這一刻，老師原本構思好的故事就已經瓦解了。

不知道這時候，老師究竟懷著什麼樣的心情呢。

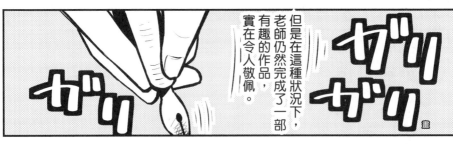

但是在這種狀況下，老師仍然完成了一部有趣的作品，實在令人敬佩。

ガリ

ガリガリ

畫

儘管如此，我還是很想看看，老師按照一開始的構想，自由創作出來的短篇故事集。

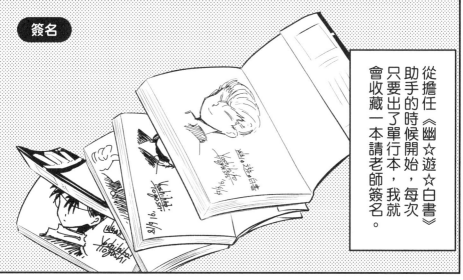

從擔任《幽☆遊☆白書》助手的時候開始，每次只要出了單行本，我就會收藏一本請老師簽名。

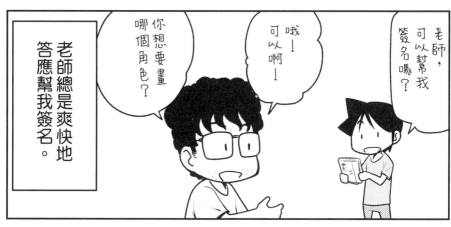

老師，可以幫我簽名嗎？

哦！可以啊！

你想要畫哪個角色？

老師總是爽快地答應幫我簽名。

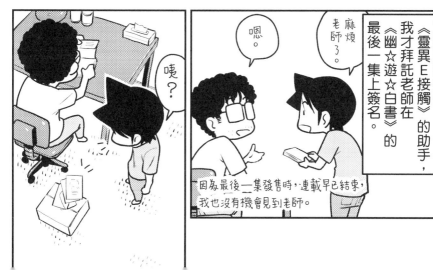

直到開始擔任《靈異E接觸》的助手，我才拜託老師在《幽☆遊☆白書》的最後一集上簽名。

麻煩老師了。

嗯。

咦？

因為最後一集發售時，連載早已結束，我也沒有機會見到老師。

這是⋯⋯

那張是分類的時候搞錯了。

其他作品的粉絲來信，不小心送到我們的工作室來了。

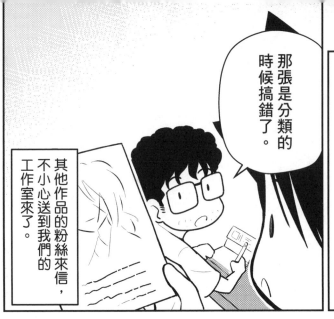

跟我的畫風很像嗎～？

嗯～不知道耶。

話說回來，你簽名要挑哪個角色？

啊，不好意思！

我想想，希望老師畫的角色好像都已經畫畫過了⋯⋯

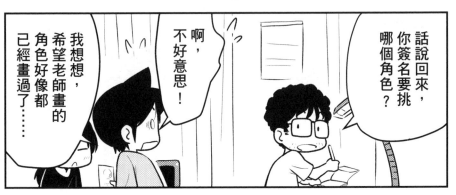

沒問題！

那就交給老師決定吧。

喔！？

——咦，老師！？

咦咦咦咦咦！？

好了，是哪個角色呢～

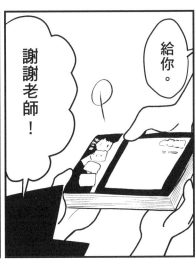

謝謝老師！

給你。

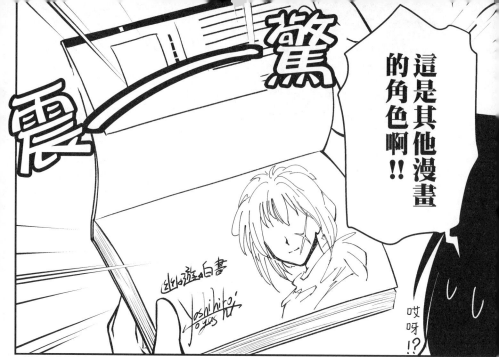

這是其他漫畫的角色啊!!

幽遊白書

Yoshihiro

哎呀!?

※編按:此為漫畫家和月伸宏的作品《神劍闖江湖》的主角緋村劍心。

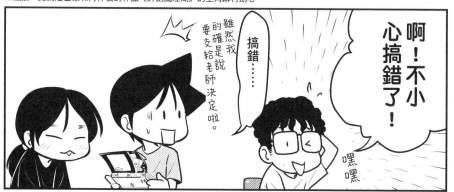

啊!不小心搞錯了!

嘿嘿

搞錯……

雖然我的確是說要交給老師決定啦。

竟然……

不過，這也算是稀有版的簽名了吧……

確實很稀有。

老師其實喜歡裝傻搞笑，也有愛開玩笑的一面。

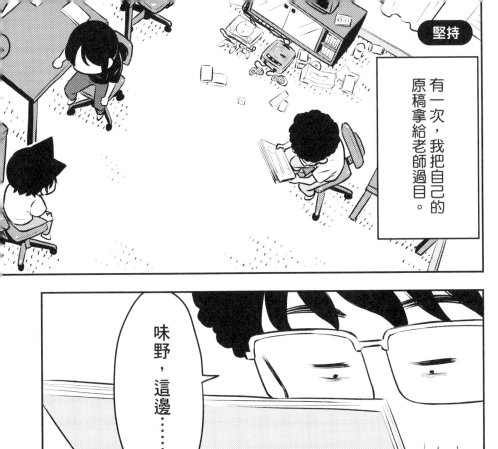

有一次，我把自己的原稿拿給老師過目。

味野，這邊……

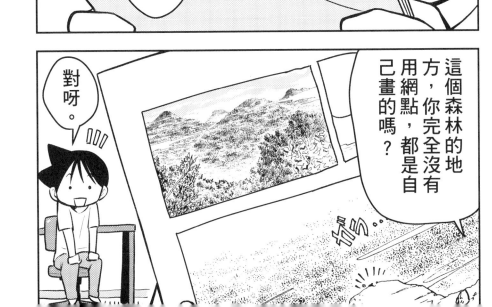

這個森林的地方，你完全沒有用網點，都是自己畫的嗎？

對呀。

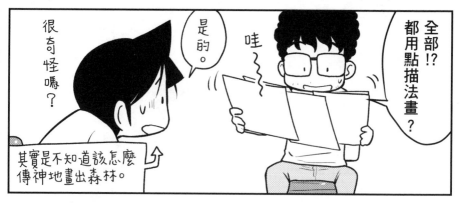

全部!? 都用點描法畫？

是的。

哇

很奇怪嗎？

其實是不知道該怎麼傳神地畫出森林。

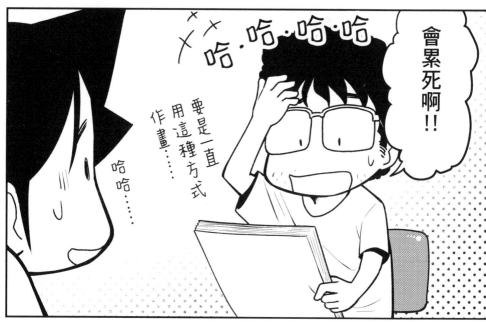

會累死啊!!

哈‧哈‧哈‧哈

要是一直用這種方式作畫……

哈哈……

我覺得味野你呀，

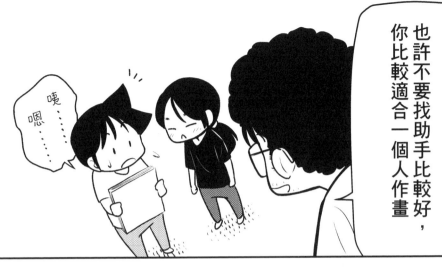

也許不要找助手比較好，你比較適合一個人作畫

咦⋯⋯

嗯⋯⋯

要把自己腦中想像的畫面轉達給別人，讓別人畫出來，本來就是一件很困難的事情。

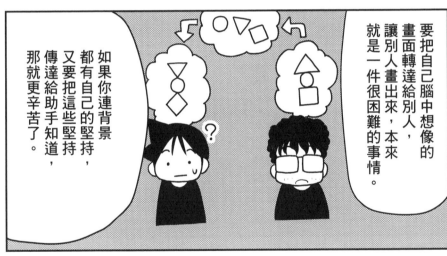

如果你連背景都有自己的堅持，又要把這些堅持傳達給助手知道，那就更辛苦了。

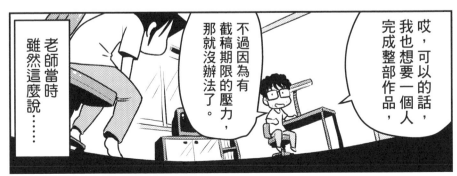

哎，可以的話，我也想要一個人完成整部作品，

不過因為有截稿期限的壓力，那就沒辦法了。

老師當時雖然這麼說⋯⋯

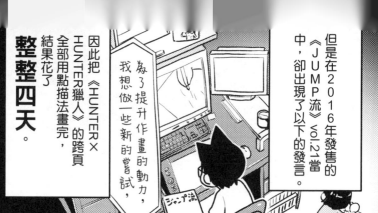

但是在2016年發售的《JUMP流》vol.21當中，卻出現了以下的發言。

為了提升作畫的動力，我想做一些新的嘗試，

因此把《HUNTER×HUNTER獵人》的跨頁全部用點描法畫完，結果花了

整整四天。

那時的忠告，我要原封不動地還給老師……

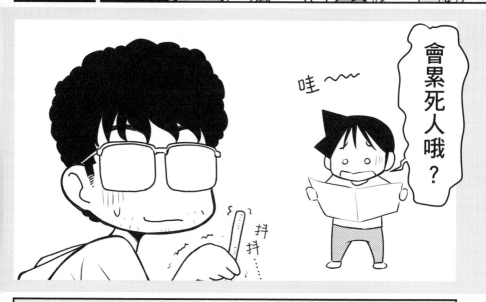

會累死人哦？

哇～～

抖抖……

老師，

請您千萬要保重身體。

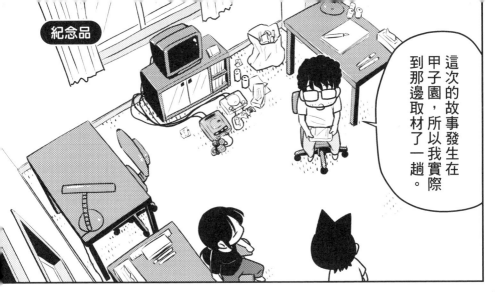

紀念品

這次的故事發生在甲子園，所以我實際到那邊取材了一趟。

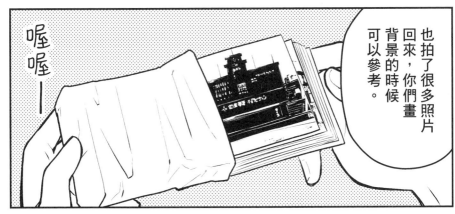

喔喔—

也拍了很多照片回來，你們畫背景的時候可以參考。

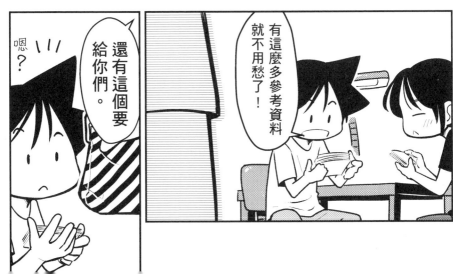

有這麼多參考資料就不用愁了！

還有這個要給你們。

嗯？

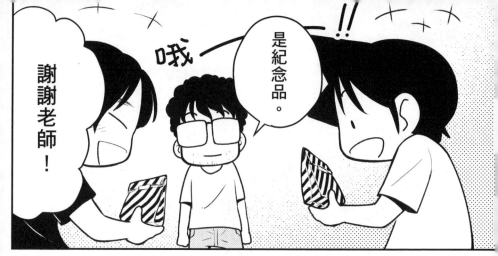

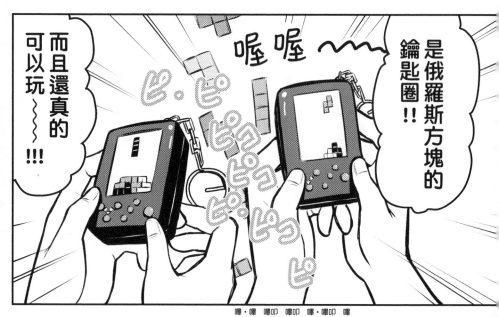

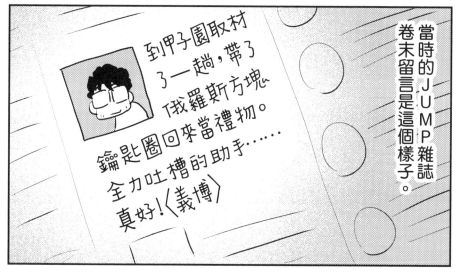

先生白書
SENSEI HAKUSHO

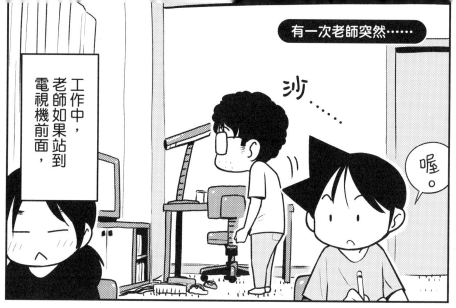

工作中，老師如果站到電視機前面，

喔。

沙�⋯⋯

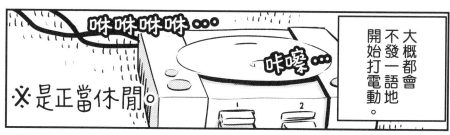

大概都會不發一語地開始打電動。

※是正當休閒。

咻咻咻咻⋯⋯

咔嚓⋯

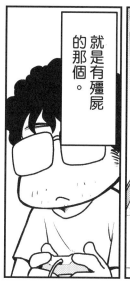

就是有殭屍的那個。

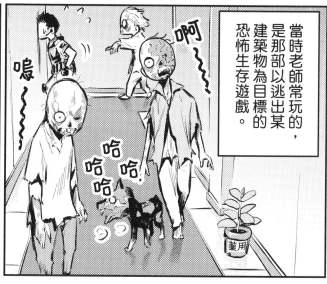

當時老師常玩的，是那部以逃出某建築物為目標的恐怖生存遊戲。

嗯⋯⋯

啊

哈哈哈哈

藥用

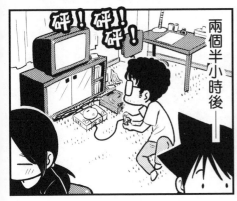
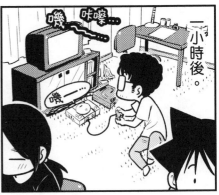
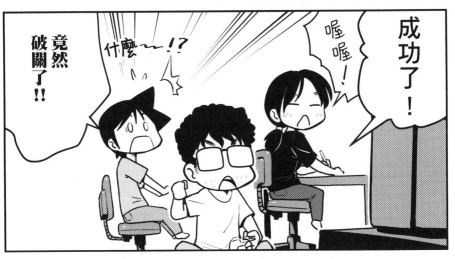
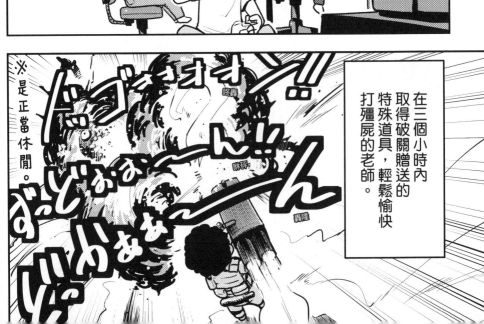

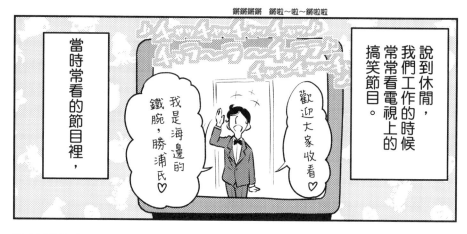

說到休閒，我們工作的時候常常看電視上的搞笑節目。

當時常看的節目裡，

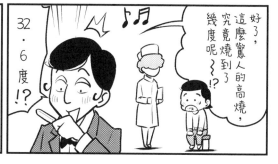

好，這麼驚人的高燒，究竟燒到了幾度呢～!?

32.6度!?

噗 噗 噗

有這麼個往後翻倒的哏。

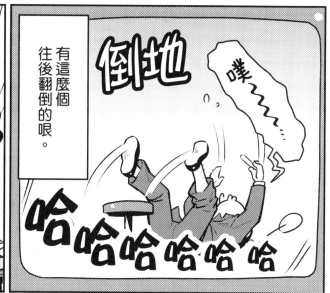

倒地

噗～...

哈哈哈哈哈哈

我們常看得捧腹大笑。

咚

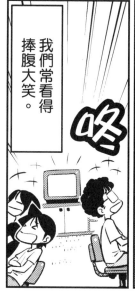

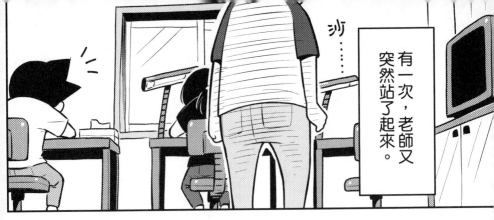

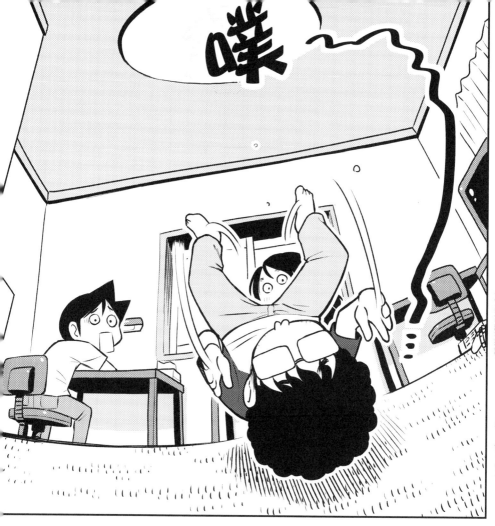

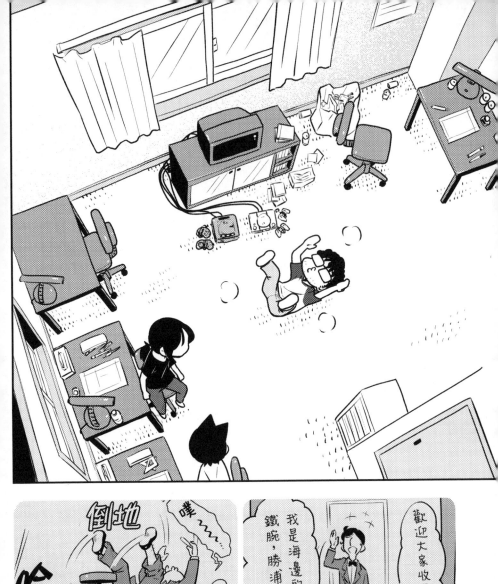

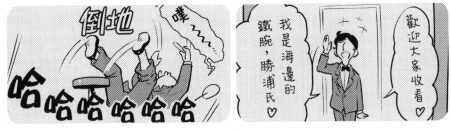

倒地

噗

哈哈哈哈哈哈

我是海邊的
鐵腕，勝浦氏♡

歡迎大家收看♡

嘿咻……

疼……

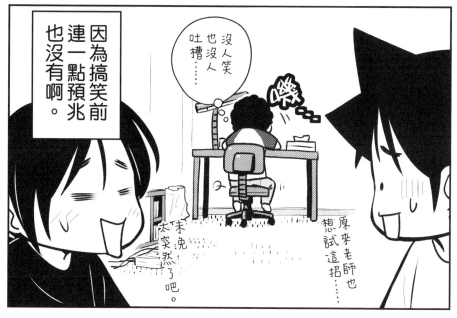

因為搞笑前連一點預兆也沒有啊。

沒人笑也沒人吐槽……

原來老師也想試這招……

太突然了吧。

先生白書
SENSEI HAKUSHO

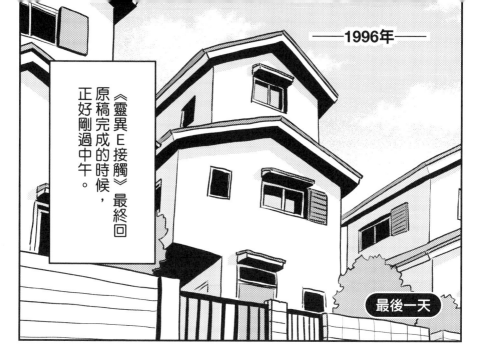

《靈異Ｅ接觸》最終回原稿完成的時候，正好剛過中午。

最後一天

哦哦！

那要不要一起吃個飯？

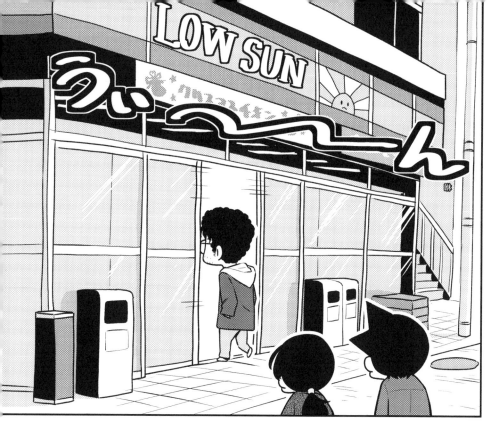

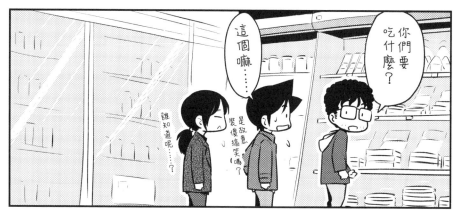

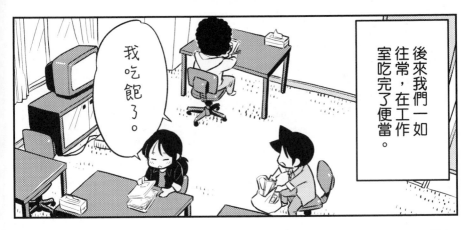

後來我們一如往常，在工作室吃完了便當。

我吃飽了。

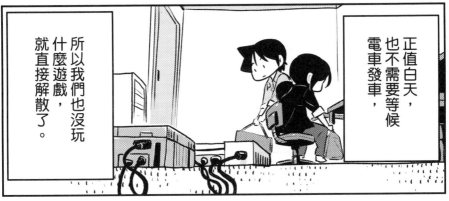

正值白天，也不需要等候電車發車，

所以我們也沒玩什麼遊戲，就直接解散了。

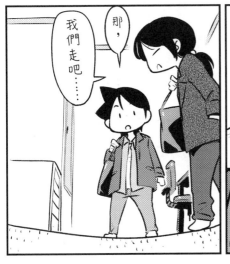

那，我們走吧⋯⋯

嘿咻⋯⋯

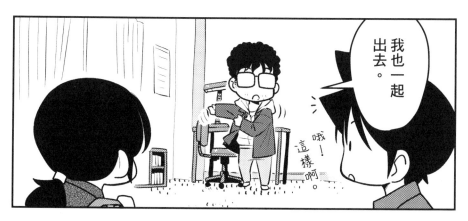

我也一起出去。

哦！這樣啊。

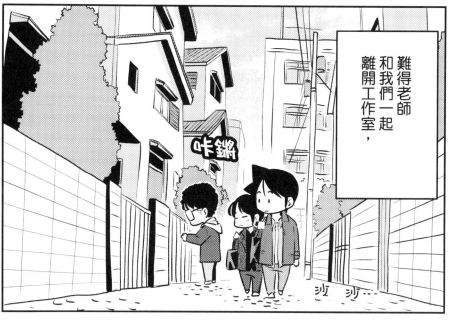

難得老師和我們一起離開工作室，

咔鏘

沙沙⋯⋯

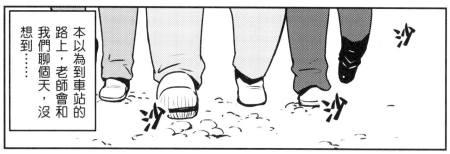

本以為到車站的路上，老師會和我們聊個天，沒想到⋯⋯

沙

沙

沙

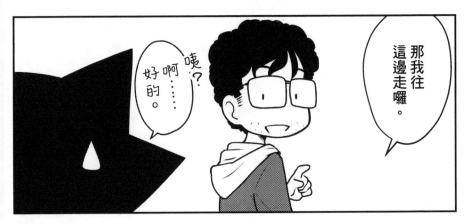

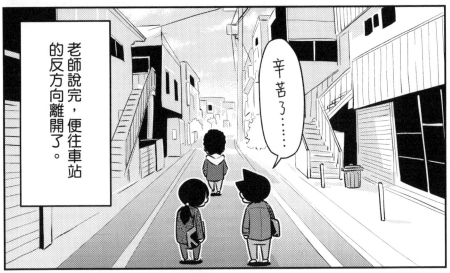

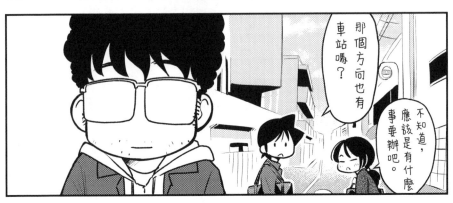

那就是——

我最後一次見到老師的身影。

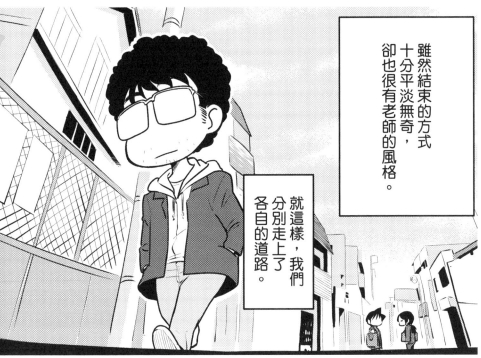

雖然結束的方式十分平淡無奇，卻也很有老師的風格。

就這樣，我們分別走上了各自的道路。

話說，老師走進便利商店到底是不是要搞笑啊？

誰知道。

THE END

先生白書
SENSEI HAKUSHO

結語

咔…。

——以上，

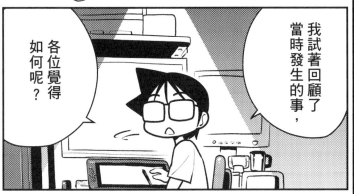

我試著回顧了當時發生的事，

各位覺得如何呢？

我只憑自己的印象作畫，說不定也有記錯的地方……

哎呀，都是二十幾年以前的事了。

如果從和老師見面那天算起……就是27年前了！！

大驚！

噗

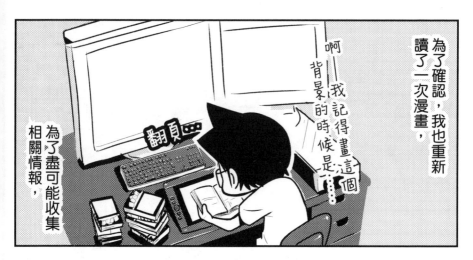

為了確認，我也重新讀了一次漫畫，

啊——我記得畫這個背景的時候是——

為了盡可能收集相關情報，

也有上網搜尋。

1992年JUMP第〇號的發售日是……

雖然已經查過了資料，但時間上可能還是有一個月左右的誤差。

咔 咔咔

竟然靠網路!!

Q.富樫老師在幽遊白書後半是不是沒有請助手呢？

咔——

A.沒錯，據說當時完全沒有雇用助手。

就只是謠言而已。

咔 咔

咦——是喔——!?

還說得像真的……

呵呵呵……

說到底，

聽說《幽☆遊☆白書》連載時，助手被嚇跑了……這是真的。

最佳解答

哦——我咔咔

……

212

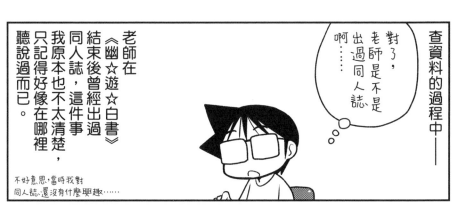

查資料的過程中——

對了，老師是不是出過同人誌啊……

老師在《幽☆遊☆白書》結束後曾經出過同人誌，這件事我原本也不太清楚，只記得好像在哪裡聽說過而已。

不好意思，當時我對同人誌還沒有什麼興趣……

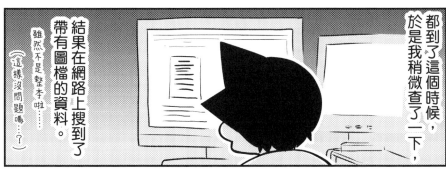

都到了這個時候，於是我稍微查了一下，結果在網路上搜到了帶有圖檔的資料。

雖然不是整本啦……

這樣沒問題嗎…？

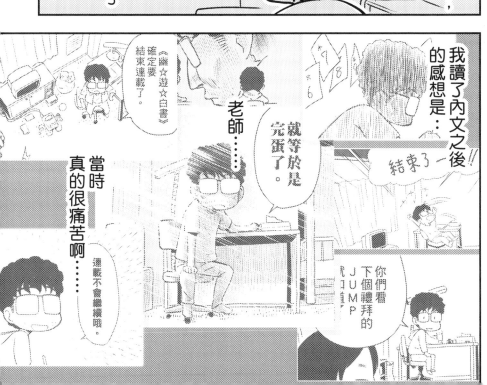

我讀了內文之後的感想是…

結束了!!

就等於是完蛋了。

你們看下個禮拜的JUMP

老師……

《幽☆遊☆白書》確定要結束連載了。

連載不會繼續哦。

當時真的很痛苦啊……

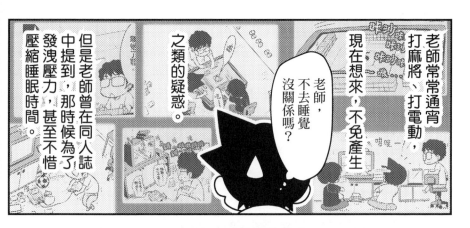

老師常常通宵打麻將、打電動，現在想來，不免產生「老師，不去睡覺沒關係嗎？」之類的疑惑。

但是老師曾在同人誌中提到，那時候為了發洩壓力，甚至不惜壓縮睡眠時間。

如果那些休閒多少達到了紓壓效果，那就太好了，我們也算是為老師盡到了棉薄之力。

雖然壓力仍然使得老師身心俱疲。

在高壓之下，面對我們這些助手，他卻一直是位沉穩、溫厚、有點愛開玩笑的好老師。

老師，
老師……
老師
老師……
顫抖
顫抖
顫抖

然後，我這次重讀漫畫，注意到了一件事。

那就是自己的背景作畫有多拙劣……

顫抖
顫抖
啊啊
顫抖顫抖

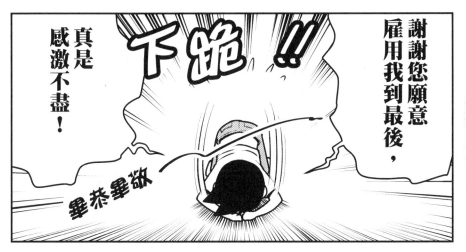

謝謝您願意雇用我到最後，

真是感激不盡！

下跪！！

畢恭畢敬

接下來，也請您按照自己的步調，

創作出讀者喜愛的作品。

千萬要多保重身體。

先生白書
SENSEI HAKUSHO

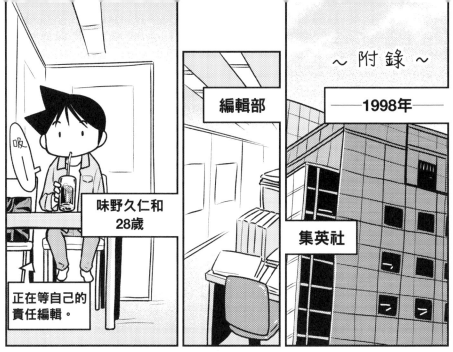

~ 附錄 ~

1998年

編輯部

集英社

味野久仁和
28歲

正在等自己的
責任編輯。

吸—

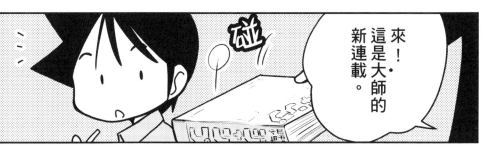

碰

來！·
這是大師的
新連載。

哦喔！
原來老師又
要開始
新連載了！

謝謝……

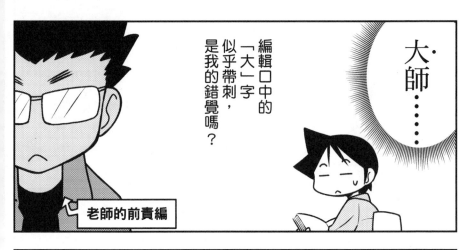

老師的前責編

編輯口中的「大」字似乎帶刺，是我的錯覺嗎？

大・師・・・・・

當時，我已經在其他老師的工作室，固定擔任助手，

所以沒辦法再去幫富樫老師的忙了。

真想再去老師那邊幫忙——

我心裡一面想著，一面拜讀老師的新連載。

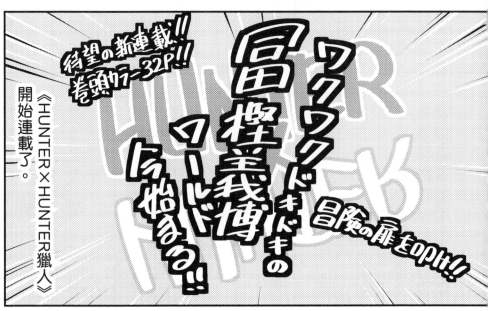

《HUNTER×HUNTER獵人》開始連載了。

上述內容為：眾所期待的新連載！！卷頭彩頁32P！！
　　　　　打開冒險之門！！
　　　　　充滿興奮期待的冨樫義博世界　就此展開！！

當時的工作場所

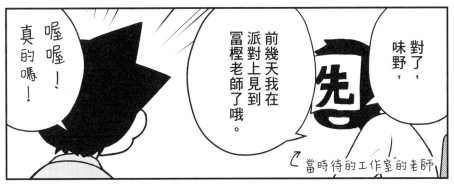

對了，味野，

先 當時待的工作室的老師

前幾天我在派對上見到冨樫老師了哦。

喔喔！真的嗎！

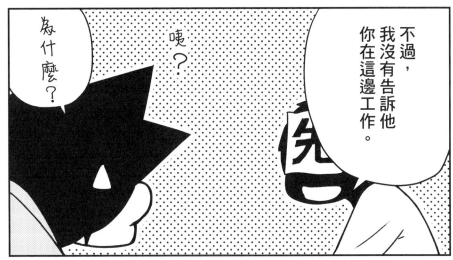

不過，我沒有告訴他你在這邊工作。

咦？

為什麼？

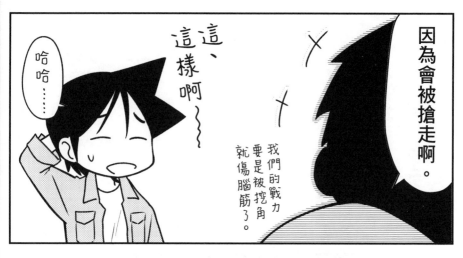

因為會被搶走啊。

我們的戰力要是被挖角就傷腦筋了。

這、這樣啊～

哈哈……

倒不如說，

我還滿想被搶走的呢～

當時我這麼想著。

220

呼

SENSEI HAKUSHO
PRESENTED BY
KUNIO AJINO

後記

出、出版了！真的出版了！
沒想到竟然能以這種形式，出版自己的漫畫……
自從現在的責編向我提出這個企畫以來，已經過了快兩年。
一開始，我畫的是以助手為主題的生活漫畫。
這些草案雖然慘遭責編華麗退稿，不過當時的分鏡之中，
有一個以冨樫老師為原型的角色，叫做「玉☆蒟蒻老師」。

初次耳聞「玉蒟蒻」這個詞的時候，助手們的反應

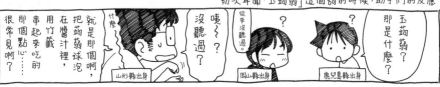

那是什麼？
玉蒟蒻？
從來沒聽過。
？
咦～？沒聽過？
？
什麼

山形縣出身　岡山縣出身　鹿兒島縣出身

很常見啊？
那個點心……
用竹籤串起來吃的，
在醬汁裡泡，
把蒟蒻球泡，
就是那個啊，

責任編輯於是向我提議，不如直接寫出老師的名字，
來畫冨樫老師的故事吧！我猶豫再三，不知道這種
題材由我來畫好不好。但如此這般，在責編的
三寸不爛之舌之下，我一下子就被說服了。

這樣啊！

當時是2016年5月──
沒想到，等到第一篇分鏡稿終於過關，竟然是半年以後的事了！

一篇分鏡稿竟然修改了10次以上……
生活漫畫……
　難道不是把發生過的事一五一十畫出來就可以了嗎!?

製作現場一景
麵包超人
麵包超人
好
農作啊

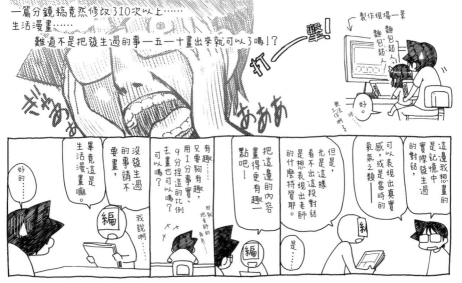

這邊我想畫的是記憶中實際發生過的對話，
可以表現出真實感，或是當時的氣氛之類的──
但是，看不出這段對話是想表現出老師的什麼特質耶。
把這邊的內容畫得更有趣一點吧！
有趣……只要夠有趣，用1分事實、9分捏造的比例去畫也可以嗎？
沒發生過的事請不要畫，
畢竟這是生活漫畫嘛。
好的……
我說啊

生活漫畫真不簡單！

但是,幸虧一開始積極釐清作品的方向,相較之下,
後來的分鏡都還滿順利就通關了。

哎呀～
太好了
太好了……

經過無數次的挫敗,如今卻能完成這
部作品,都要歸功於從不放棄我,直到
最後都不斷給我鼓勵的責任編輯。真
的非常感謝。

編

一如各位所見,本書裡的老師並沒有做出什麼破天荒的行為,也沒有發生什麼驚天
動地的大事件,只畫滿了我在冨樫老師身邊擔任助手時快樂的回憶。

倒不如說,那段時間連一點不開心的回憶都沒有。

雖然老師當時想必身陷於水深火熱的狀況之中(狂汗),
但是身為助手的我,每次都度過了非常開心的時光。

老師,謝謝您。

跪地

如果多少能傳達那些日子的愉快氛圍,那就太好了……。
若問我老師是什麼樣的人,在我看來,答案就只有「非常棒的好老師!」一句話。
「老師人有多好」,這是我在作畫當中,一直希望能向讀者傳達的。

那麼,在此對購買本書的所有讀者致上最深的謝意。
謝謝各位讀到最後。

2017年 8月
味野 久仁和

FUN系列101

先生白書（新裝版）

作　者─味野久仁和
譯　者─簡捷
主　編─尹蘊雯
責任編輯─王瓊苹
責任企畫─吳美瑤
美術設計─Ancy PI
完稿美編─執筆者企業社

副總編─邱憶伶
董事長─趙政岷
出版者─時報文化出版企業股份有限公司
　　　　一〇八〇一九　臺北市和平西路三段二四〇號三樓
發行專線─（〇二）二三〇六六八四二
讀者服務專線─〇八〇〇─二三一─七〇五．（〇二）二三〇四七一〇三
讀者服務傳真─（〇二）二三〇四六八五八
郵撥─一九三四四七二四　時報文化出版公司
信箱─一〇八九九臺北華江橋郵局第九九信箱
時報悅讀網─http://www.readingtimes.com.tw
電子郵件信箱─newlife@readingtimes.com.tw
時報出版愛讀者粉絲團─http://www.facebook.com/readingtimes.2
法律顧問─理律法律事務所　陳長文律師、李念祖律師
印刷─勁達印刷有限公司
初版一刷─二〇一八年七月十三日
二版一刷─二〇二三年九月二十八日
定價─新台幣三〇〇元
（缺頁或破損的書，請寄回更換）

時報文化出版公司成立於一九七五年，
並於一九九九年股票上櫃公開發行，於二〇〇八年脫離中時集團非屬旺中，
以「尊重智慧與創意的文化事業」為信念。

先生白書：從《幽☆遊☆白書》到《靈異Ｅ接觸》，我在富
樫義博身邊當助手的日子．／味野久仁和著；簡捷譯．-- 二版．--
臺北市：時報文化出版企業股份有限公司，2023.09
224 面；14.8*21 公分
新裝版
譯自：先生白書
ISBN 978-626-374-244-4（平裝）

1.CST: 漫畫

947.41　　　　　　　　　　　　　112013197

Original Japanese title: SENSEI HAKUSHO
© Kunio Ajino 2017
Original Japanese edition published by East Press Co., Ltd.
Traditional Chinese translation rights arranged with East Press Co., Ltd.
through The English Agency (Japan) Ltd. and AMANN CO., LTD., Taipei

ISBN　978-626-374-244-4
Printed in Taiwan